传统中国画基础入门

基础入门

果蔬篇

飞乐鸟·著

电子工业出版社
Publishing House of Electronics Industry
北京·BEIJING

未经许可，不得以任何方式复制或抄袭本书之部分或全部内容。
版权所有，侵权必究。

图书在版编目（CIP）数据

传统中国画基础入门 . 果蔬篇 / 飞乐鸟著 . -- 北京 : 电子工业出版社，2022.7
ISBN 978-7-121-43737-3

Ⅰ . ①传… Ⅱ . ①飞… Ⅲ . ①水果－国画技法②蔬菜－国画技法 Ⅳ . ① J212

中国版本图书馆 CIP 数据核字 (2022) 第 101814 号

责任编辑：张艳芳　特约编辑：马　鑫
印　　刷：中国电影出版社印刷厂
装　　订：中国电影出版社印刷厂
出版发行：电子工业出版社
　　　　　北京市海淀区万寿路 173 信箱　　邮编：100036
开　　本：889×1194　1/16　印张：8　字数：256 千字
版　　次：2022 年 7 月第 1 版
印　　次：2022 年 7 月第 1 次印刷
定　　价：49.80 元

凡所购买电子工业出版社图书有缺损问题，请向购买书店调换。若书店售缺，请与本社发行部联系，联系及邮购电话：
（010）88254888，88258888。

质量投诉请发邮件至 zlts@phei.com.cn，盗版侵权举报请发邮件至 dbqq@phei.com.cn。

本书咨询联系方式：（010）88254161 ~ 88254167 转 1897。

前 言

　　瓜果蔬菜是我们日常生活中常见的食物，也是用来学画中国画比较好的入门题材，还是历代名家常画的主体之一。因瓜果蔬菜的品种丰富且形态多变，我们在进行单体绘画练习时，可以用来巩固已经掌握的基础绘画技法，使绘画技术越来越娴熟。

　　学画的目的是能熟练掌握绘制此画种的方法，并为我们所用，创作属于自己的作品。果蔬相较其他的国画题材，如山水、花卉和动物等，是比较简单的，而且果蔬小品临摹起来用时较短，画法相近，非常适合初学者作为练习的题材。

　　本书主要讲述了两方面的内容：

　　一、国画果蔬的基本绘制技法。用通俗易懂的方式为大家讲解国画中墨法设色的方法。

　　二、通过大量由简至繁的果蔬画案例，讲述果蔬具体的绘画和临摹技巧，帮助大家逐渐掌握各种果蔬的绘制方法。

　　在闲暇之余，翻开这本书，开始学习绘制这些日常就能看到的食物吧！

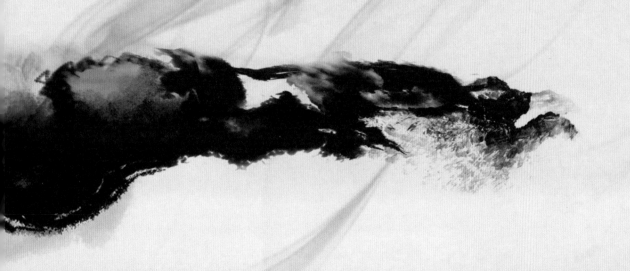

目 录

第一章 基本工具介绍

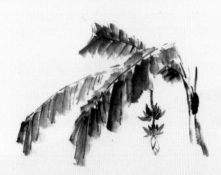

第二章 果蔬的基本技法

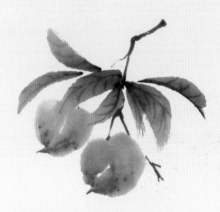
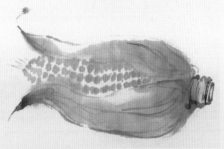

第三章 果蔬概型

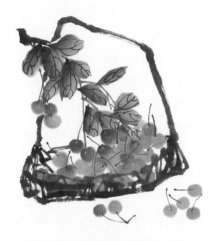
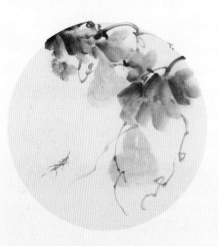
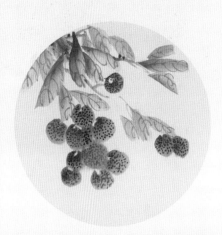

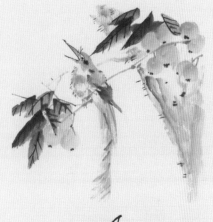

第四章　果蔬图

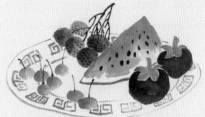

附录

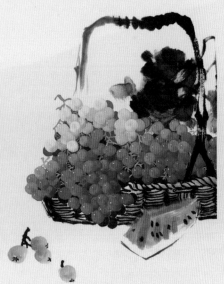

基本工具介绍

第一章

在绘制国画之前，我们先要挑选适合自己的绘画工具。因此，本章会对所需工具以及如何挑选进行简单的介绍。只有了解了各种绘画工具的特性，才能在它们的帮助下绘制近乎完美的国画作品。

中国传统国画基础入门——果蔬

一、笔

绘制国画时使用的是毛笔，下面让我们从毛笔的形制、材质和握笔姿势这三方面来了解毛笔的相关知识。

（一）笔的形制

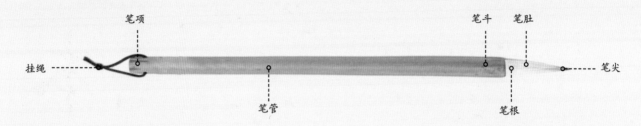

笔项　笔斗　笔肚

挂绳

笔管

笔根

笔尖

（二）笔头的材质

软毫

笔锋弹性弱，吸水性强，例如羊毫。

硬毫

笔锋弹性强，吸水性弱，例如狼毫。

兼毫

兼顾软毫和硬毫的特性，笔锋弹性强，吸水性好。

· 毛笔保养

蘸墨前，浸湿笔头。

用笔后及时清洗干净。

（三）握笔姿势

毛笔的握笔方式为五指执笔法，先用大拇指与食指按压，然后用中指钩住，无名指与小指相互抵住笔杆。

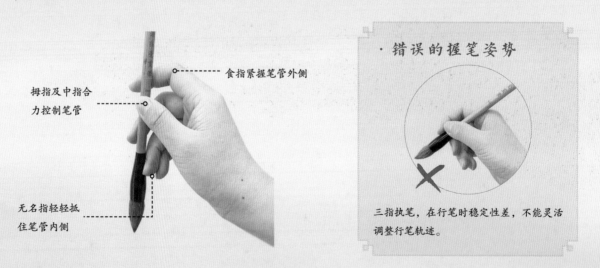

食指紧握笔管外侧

拇指及中指合力控制笔管

无名指轻轻抵住笔管内侧

· 错误的握笔姿势

三指执笔，在行笔时稳定性差，不能灵活调整行笔轨迹。

二、墨

　　墨有两种形式，一种是墨锭，另一种是墨汁。二者的区别在于墨锭使用时需要研磨，现磨现用，而墨汁倒出来即可直接使用。本书实例所用的是更加快捷、方便的墨汁。

（一）墨的分类

墨锭

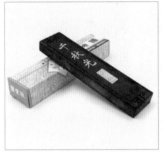

墨锭是用墨的沉淀物制成的块状物，需要加水在砚台上研磨，才能成为可以绘画的墨汁。

墨汁

一得阁

曹素功

红星

云头艳

墨汁指加工制成的墨与水的调和物，置于瓶中，可直接倒出使用。

· 如何挑选墨

溶水性　　　　爬墨

好的墨汁要满足以下两个条件。

一、墨汁滴入清水后，不会立刻溶水，要起墨丝。

二、将毛笔笔尖插入墨中，墨会往上蔓延（爬墨），直至笔肚。

（二）调墨的步骤

　　墨汁刚倒出来时会十分黏稠，需要加入适当比例的清水进行调和，以便使用。

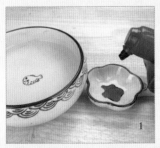
1

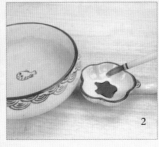
2

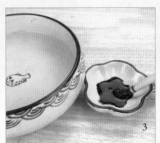
3

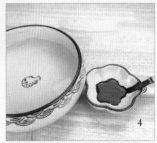
4

　　先取出墨瓶，往调色盘中倒入少许墨汁。接着用毛笔蘸取清水滴入墨中，根据要绘制线条的深浅改变清水的含量。然后用毛笔充分搅拌，让清水和墨混合均匀。调好墨汁后，在取墨时，要将笔锋于调色盘边缘刮掉多余的水分。

三、纸

宣纸是国画的重要载体，不同类型的宣纸产生的绘画效果也不一样，下面简单介绍宣纸的类型和特性。

（一）宣纸的原理

竹子

稻草

青檀

中国画的用纸是特定的书画用纸，也就是宣纸，可以分为熟宣和生宣两种。购买宣纸往往以"刀"为单位，一刀为一百张。

宣纸的原料有三种，即竹子、稻草和青檀皮。我们常用的宣纸是用竹子制成的，而后两者制作的纸张没有用竹子制作的宣纸坚韧，比较脆、薄。

（二）宣纸的挑选

纸张白而不亮

好宣纸并非纯白色的，而是偏黄的，白而不亮。

有竹帘状纹理

透光后可明显看到纸中出现如竹帘状的纹理。

墨色层次表现较好

好的宣纸能很好地表现墨色丰富的层次。

纸张有韧性

好的宣纸手感厚实、温润，且在拉扯时有一定的韧性。

（三）宣纸的吸水性

影响吸水性的因素

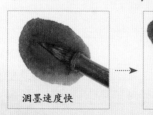

润墨速度快 ⋯⋯▶ 润墨速度慢

同类宣纸的吸水性相同，润墨速度与笔的含水量有关。含水多，润墨速度快；含水少，润墨速度慢。

吸水量的控制

笔中水分较多，下笔时润墨速度快，不能直接绘制。

利用纸巾吸掉多余墨色。

画出需要的润墨效果。

四、其他工具

除了笔墨纸砚，国画创作还会用到很多辅助工具，从而使绘画过程变得更加顺利，此处简单介绍几种常用的辅助工具。

笔洗

笔洗主要用来盛放清水，开口设计较大不易伤笔，且使用寿命长。

· 不适宜用作笔洗的容器

纸杯：可使用，但功能性差，盛水量少，且不耐用。

可折叠塑料桶：桶色浓，不能直观地观察水中的颜色，且质软，不耐用。

墨碟

笔搁和墨碟的混合体，可以同时装墨和放置毛笔。

小瓷盘，有一定的深度，可盛装少量不同墨或颜料，使用方便。

调色盘最好选择白色的，避免因调色盘的颜色影响调色，出现误差。

毛毡

普通大毛毡：画写意画必备，隔水性弱，吸水性强，书法、绘画均可用，且价格实惠。

田字格毛毡：适合初学书法者使用，且适合绘制小画，功能性不强。

羊毛毡：纯羊毛制品，隔水性强，绘画时手感较好，但价格略高。

吸水工具

纸巾，吸水性强，可吸水、吸色。

镇尺

压镇纸张的工具，由较重的材料制成，如实木、金属等，主要用来压平纸张，避免创作时纸张卷曲或移动。

戒尺

绘制建筑物笔直的结构线时，就需要用到戒尺，从而得到更精准的线条。

笔搁

放置毛笔的工具。暂时不用的毛笔，可放于笔搁上，避免未干透的毛笔直接接触桌面，弄脏或腐蚀桌面。

笔帘

不同的毛笔，在其水分干透后放入笔帘内，并包裹起来，可以起到保护毛笔的作用，同时方便外出携带。

·错误的收纳方式

如上图这样收纳，毛笔易与杂物触碰，伤笔锋，也不利于毛笔保养。

笔架

悬挂毛笔的架子，方便毛笔的收纳，同时也便于晾干清洗后的毛笔。

果蔬的基本画法

第二章

了解了绘画工具的基本知识后，本章我们将学习绘制国画时的基本技巧，分别从笔法、设色、质感、色块和构图五个方面进行讲解，让大家逐渐掌握果蔬的绘制方法。

一、基本笔法

　　在绘制果蔬的过程中，笔法多用于表现表皮的质感或光影，因此，需要熟练掌握不同笔法的使用技巧，才能选择最合适的笔法来表现相应的景物。

（一）常用笔法

中锋转笔

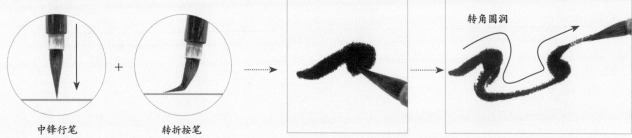

中锋行笔　　＋　　转折按笔

中锋转笔：笔尖落纸，画出长长的曲折线条。

小侧锋折笔

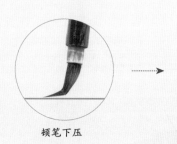

顿笔下压

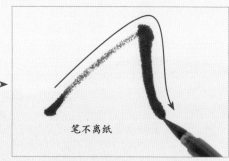

小侧锋折笔：用笔尖的侧面起笔，画出有顿点的折线。

侧锋留白

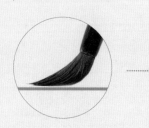

大侧锋下压整个笔头

侧锋留白：笔头下压呈侧锋准备状态，快速行笔从而在纸面上产生自然的留白效果。

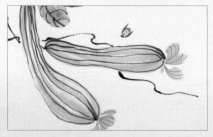

中锋转笔：可用此法画出柔软、流畅的线条，例如丝瓜藤蔓。

小侧锋折笔：这种笔法在绘制果蔬时，多用于表现盘子或篮筐的结构线。

侧锋留白：这种笔法可用于快速表现果蔬的明暗关系。

圆形转笔

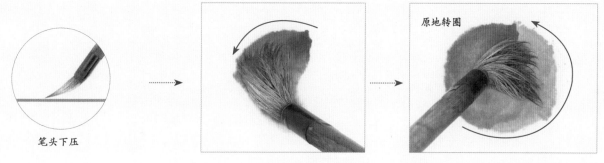

笔头下压

原地转圈

圆形转笔：整个笔头下压，以笔根为中心，旋转笔杆，可以画出一个类似圆形的图案。

侧锋回笔

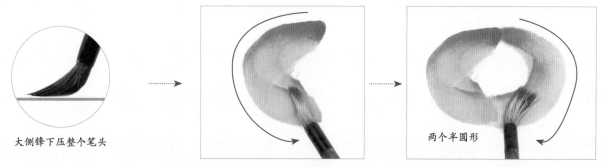

大侧锋下压整个笔头

两个半圆形

侧锋回笔：将整个笔锋放在纸上，左右各画出一个向内的圆弧。

侧锋提笔

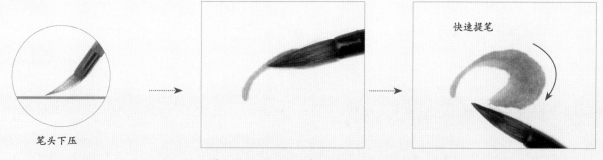

笔头下压

快速提笔

侧锋提笔：下笔时将笔锋下压侧向摆放，收笔时，保持前面的状态，然后快速提笔。

圆形转笔：可以用这样的笔法画出像枇杷这样的圆形小果实。

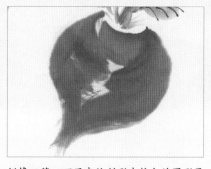

侧锋回笔：可用来绘制形态较大的圆形果实，使果实形态饱满。

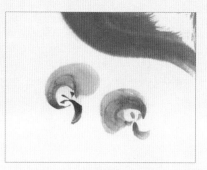

侧锋提笔：可用来绘制菌类的轮廓，从而表现其厚度。

（二）行笔技巧与运用

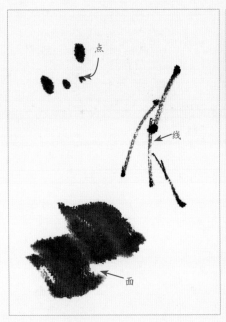

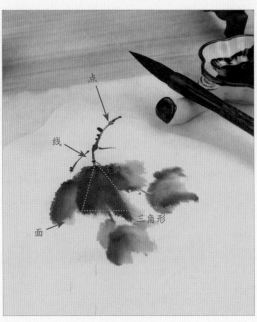

在学习画中国画时，点、线、面也是绘制特定形状的一种表现方法。如左图所示，用面画梧桐叶，用线画枝干，用点画新枝。

形状的分析

将古人的绘画作品进行简化，以便我们分析画作，总结经验，从而举一反三。

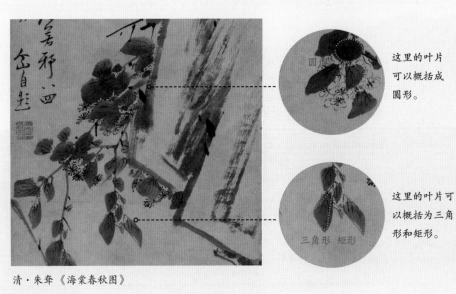

清·朱耷《海棠春秋图》

这里的叶片可以概括成圆形。

这里的叶片可以概括为三角形和矩形。

·概括的错误理解

按形状分析只是为了概括叶片的轮廓，刻意用线条勾勒不可取。

矩形的表现

用毛笔去表现特定形状，并不是用笔尖勾勒规矩的矩形和圆形。这里的矩形是大致的矩形，是利用毛笔通过笔触组合形成的大致轮廓。

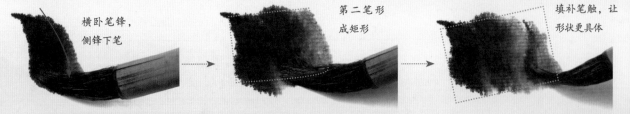

横卧笔锋，侧锋下笔

第二笔形成矩形

填补笔触，让形状更具体

侧锋画出轮廓的第一笔，趁色块未干，在旁边绘制第二笔，接着根据矩形将色块填补完整。

三角形的表现

下面以画粽子为例，看看形状的具体运用方法。

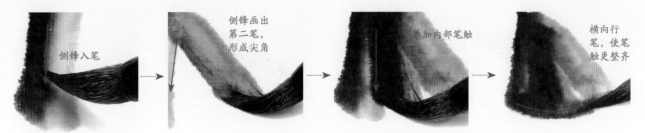

先用侧锋勾勒第一笔的轮廓，接着勾勒第二笔，大致出现三角形的形状，趁湿添加内部的笔触，将色块填补完整。

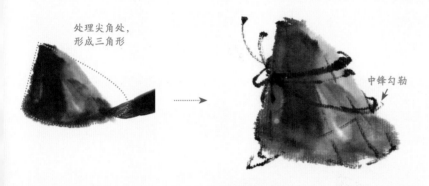

整理外形轮廓，以形成三角形。最后丰富粽子的细节，以线条表现捆绑粽子的线。

形状的组合应用

下面尝试通过简单形状的运用，表现梧桐的叶片。

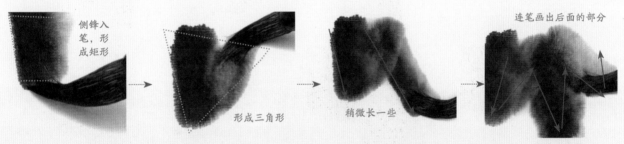

侧锋画出梧桐叶的第一笔，笔锋不离开纸面，反向画出第二笔，形成三角形。继续向下画梧桐叶的中间部分，和前面一样，不提笔连贯画出完整叶片的形状。

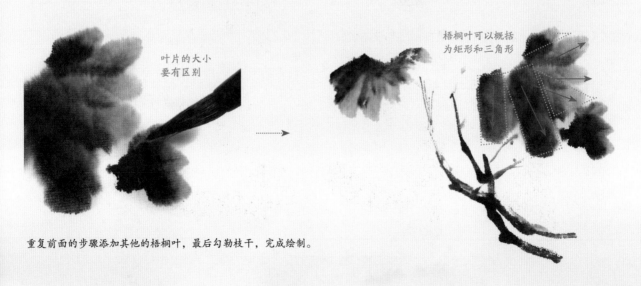

重复前面的步骤添加其他的梧桐叶，最后勾勒枝干，完成绘制。

（三）行笔练习——芭蕉

通过对芭蕉的描绘，练习用图形组合的方式来描绘景物。芭蕉叶可用大小不同的矩形来概括，果实则可看作小三角形。

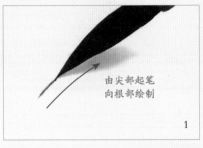

由尖部起笔
向根部绘制

1

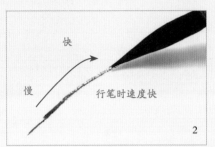

快

慢

行笔时速度快

2

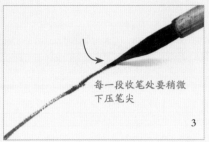

每一段收笔处要稍微
下压笔尖

3

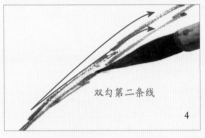

双勾第二条线

4

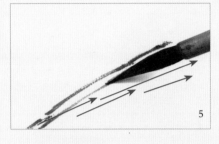

5

勾勒主筋脉：勾勒芭蕉叶的主筋脉时，用小笔中锋行笔，行笔要有节奏，逐段绘制。

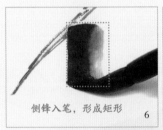

侧锋入笔，形成矩形

6

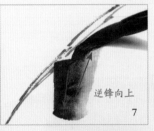

逆锋向上

7

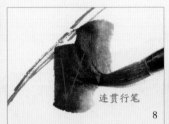

连贯行笔

8

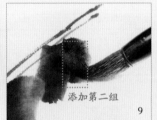

添加第二组

9

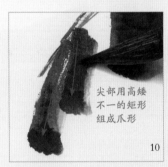

尖部用高矮
不一的矩形
组成爪形

10

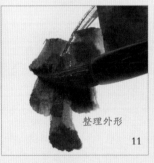

整理外形

11

叶片主要以矩形
组合而成

12

绘制芭蕉叶：芭蕉叶用矩形组合的方式侧锋行笔，笔与笔之间要连贯。

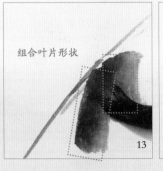

组合叶片形状

13

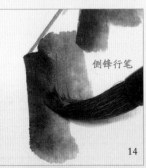

侧锋行笔

14

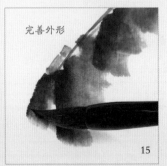

完善外形

15

在第一片芭蕉叶旁边，继续丰富其他叶片，其他芭蕉叶与第一片叶片的画法相同，以组合图形的方式描绘即可。

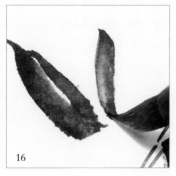

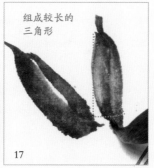

组成较长的三角形

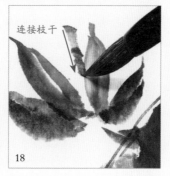

连接枝干

16

17

18

单个芭蕉的画法：芭蕉的描绘主要以组合三角形的方式进行。描绘较大的芭蕉时，应拉长三角形，绘制图形越小，三角形组合越形象。

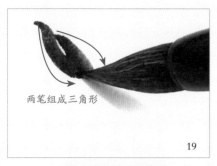

两笔组成三角形

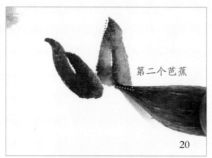

第二个芭蕉

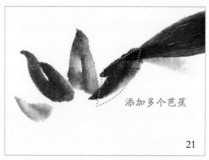

添加多个芭蕉

19

20

21

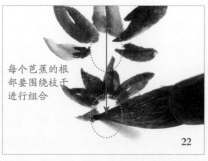

每个芭蕉的根部要围绕枝干进行组合

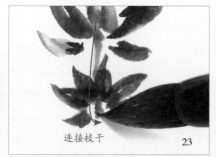

连接枝干

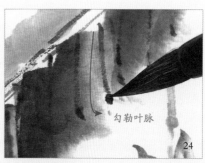

勾勒叶脉

22

23

24

绘制多个芭蕉：这里绘制的芭蕉相对较小，使三角形的形状更加明显，绘制时要逐个进行组合绘制。

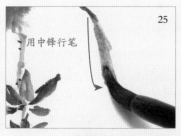

用中锋行笔

25

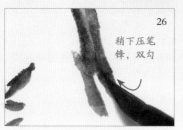

稍下压笔锋，双勾

26

勾勒芭蕉枝干时，下压笔锋，用较粗的中锋进行勾勒，让轮廓线条更光滑，符合芭蕉枝干的质感。最后适当增加一些墨色不一的笔触丰富画面，完成绘制。

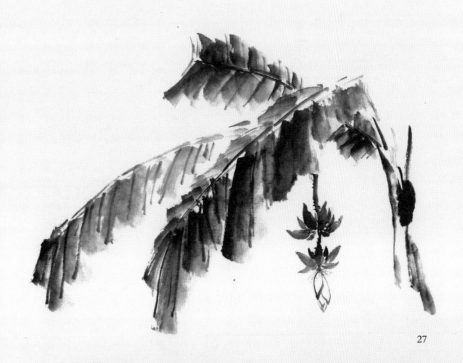

27

二、设色

设色主要包括两方面内容——墨与色，本节将从墨的运用开始，逐步过渡到国画上色技巧的讲解，让大家了解国画的上色方法。

（一）墨色的明度变化

墨五彩是指墨的明度变化，通过墨与水的结合让墨色产生丰富的变化。墨分五色——焦、重、浓、淡、清，如果加上留白，也可称为"六彩"。合理运用墨色的干湿、浓淡变化，可画出丰富多彩的作品。

焦墨

焦墨为直接倒出的墨汁，墨中不加水，在纸上呈现枯笔的涩感。

浓墨

墨中含有少量水分，颜色很深，呈现黏稠的墨感。

重墨

水和墨各占一半，墨色相对较黑，但浅于浓墨。

清墨

水分略多于重墨，顾名思义，墨色清澈，呈现灰色。

淡墨

含有大量水分，墨色很淡，呈浅灰色。

· 墨的调和

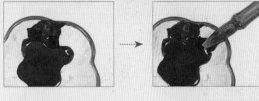

调浓墨：在墨盘中倒入墨汁，按墨与水的比例1:2加入清水，降低墨的浓度。

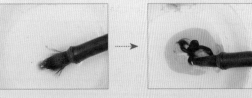

调淡墨：在墨盘中倒入清水，笔尖蘸取墨汁再加入清水，调和均匀后即可得到淡墨。

（二）墨色变化的作用

在国画中，墨色的变化主要有三大作用——表现空间关系、固有色变化和画面的节奏韵律，这三种作用凸显了墨色变化在画面构成中的重要性。

表现空间关系

一般用浅色表现远处的景物，用重色表现近处的景物，这就是用墨色的变化表现空间感的方法。

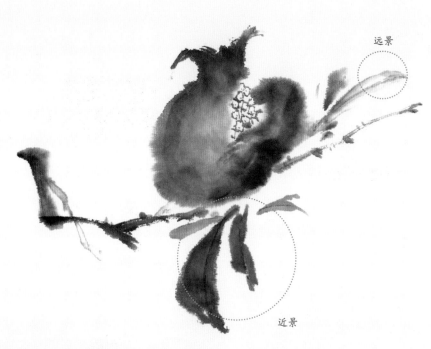

远景

近景

表现固有色变化和画面的节奏韵律

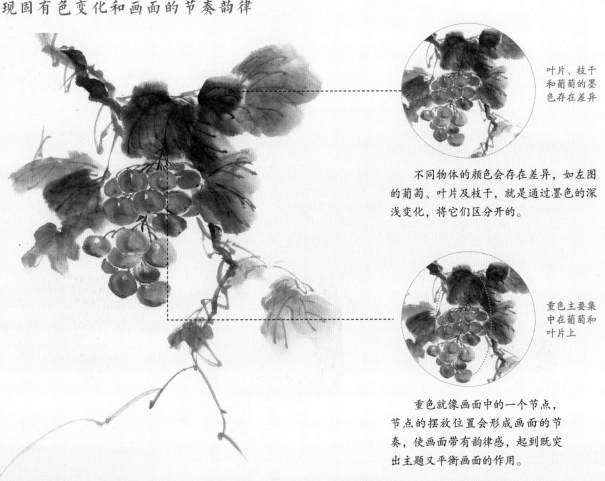

叶片、枝干和葡萄的墨色存在差异

不同物体的颜色会存在差异，如左图的葡萄、叶片及枝干，就是通过墨色的深浅变化，将它们区分开的。

重色主要集中在葡萄和叶片上

重色就像画面中的一个节点，节点的摆放位置会形成画面的节奏，使画面带有韵律感，起到既突出主题又平衡画面的作用。

（三）泼墨法、积墨法与破墨法

　　国画的墨法有很多种，一般来说，掌握几种常用的墨法就足够了。下面讲述最常用的三种墨法，足以应对大多数果蔬绘制的情况。

积墨法

 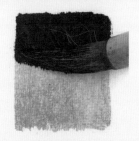

使用淡墨画出一块较淡的颜色。

等待墨色干后继续绘制，使用重墨在淡墨上覆盖上色。

此时两种墨色不会互相融合，各自保留完整的形状。

破墨法

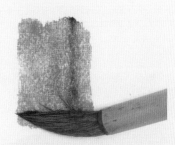 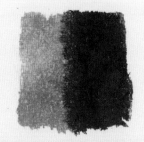

用淡墨在纸面上画出一块较淡的墨色。

在淡墨水分未干之前，用重墨在淡墨上覆盖绘制，重墨会随水分晕染。

适当静置一会儿，重墨会继续晕染，让淡墨和重墨相互扩散，形成自然的融合效果。

泼墨法

 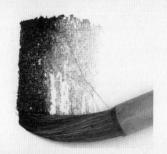 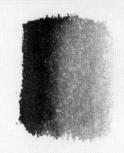

用蘸了淡墨的笔的笔尖蘸取一点儿重墨，此时重墨会自然往上与淡墨融合。

用侧锋横扫，重墨与淡墨会形成均匀的渐变过渡。

画出色块的轻重过渡，这就是泼墨法。

积墨法的应用

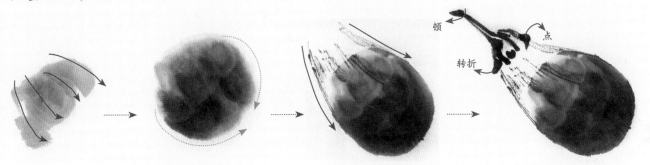

　　积墨法就是一层一层地将墨水加上去，由浅到深，待第一层墨迹稍微干燥还较为湿润的时候，再叠加稍深的墨色，可以反复叠加，以表现物体厚重的立体感。运用积墨法时，行笔要灵活，控制好笔中的水分，切记不要堆砌得太死板。

破墨法的应用

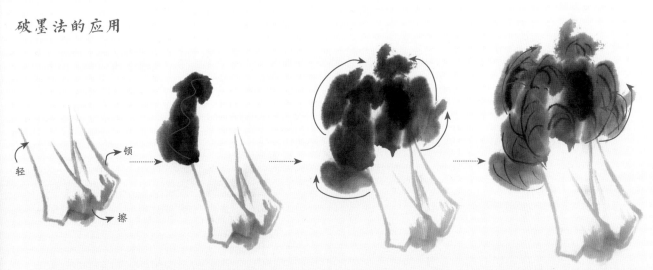

　　破墨法分为浓破淡、淡破浓、墨破色和色破墨，这四种表现方式。破墨法是在前一种墨迹未干时又画上另一种墨色的表现方法，以达到互破的目的。破墨法的特点是渗化处的笔痕时隐时现，相互渗透，自然流动，有一种丰富、润泽、自然的美感。

泼墨法的应用

　　运用泼墨法时落墨较重，可以使画面厚重灵动。用浓墨要"薄"，即笔法灵活，只有墨色干湿、深浅变化有致，才能浓而不凝滞。

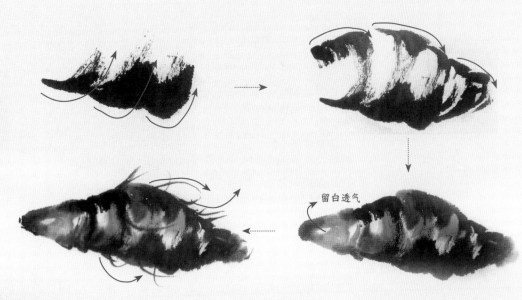

（四）墨法设色的运用——白菜

膨大的白菜叶占了白菜整体面积的绝大部分。在国画中，若是以均匀的墨色去绘制，则会显得呆板，所以我们就会使用浓淡墨的组合来表现。

中国传统国画基础入门——果蔬

笔锋整体压下 1

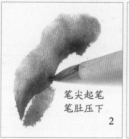

笔尖起笔笔肚压下 2

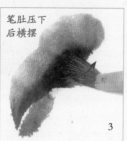

笔肚压下后横摆 3

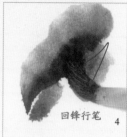

回锋行笔 4

绘制菜叶：以前重后浅的墨色侧锋行笔，画出菜叶的基本形状，并在前一笔的基础上继续行笔，可增加大小不同的笔触。

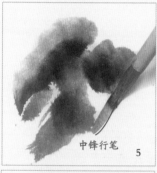

中锋行笔 5

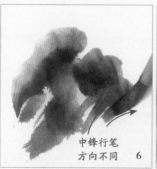

中锋行笔方向不同 6

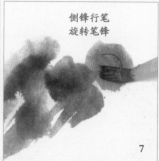

侧锋行笔旋转笔锋 7

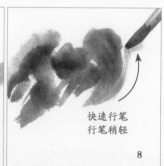

快速行笔行笔稍轻 8

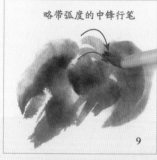

略带弧度的中锋行笔 9

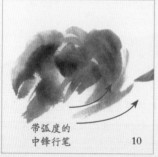

带弧度的中锋行笔 10

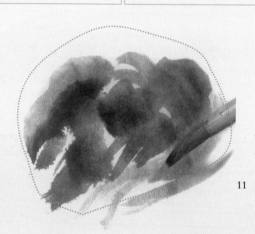

11

如果全部用侧锋画菜叶就会显得松软，所以需要加入一些中锋笔触，但整体需要保持圆润的轮廓。

12

13

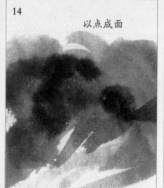

以点成面 14

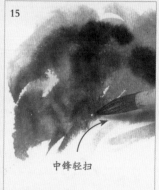

15

中锋轻扫

在颜色未干时，用重墨在菜叶上着点，墨点自由晕染分散成片，增加墨色的变化。

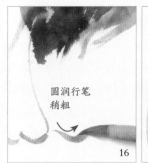

圆润行笔
稍粗

16

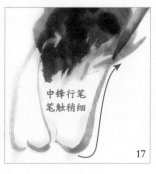

中锋行笔
笔触稍细

17

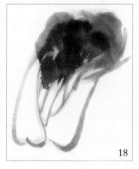

18

绘制菜梗：采用淡墨中锋行笔，直接勾勒菜梗轮廓。根部行笔圆润，略带弧度。继续用淡墨行笔，勾勒菜梗轮廓，然后勾勒中间稍细的菜梗。

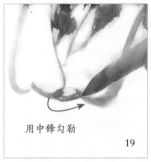

用中锋勾勒

19

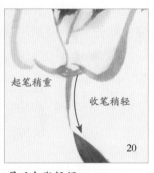

起笔稍重

收笔稍轻

20

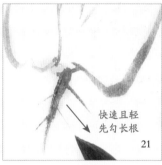

快速且轻
先勾长根

21

用笔尖勾勒
补全短须

22

绘制菜根：用淡墨勾勒菜根，最后勾勒根须。

23 先勾主叶脉

24

再勾支叶脉

蘸取重墨，顺着叶柄的方向使用中锋勾勒叶脉。最后以重墨勾勒叶脉，增强菜叶的表现力。

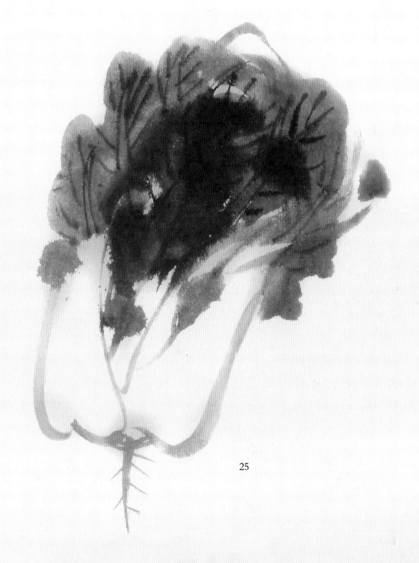

25

（五）国画的调色方式

国画颜料

国画颜料主要分为胶管颜料、矿物颜料和颜彩颜料三种，胶管颜料方便实惠，矿物颜料显色鲜艳，颜彩颜料使用便捷。本书实例使用的是马利牌胶管颜料。

马利牌国画颜料，色泽鲜艳，着色力强，膏体厚薄适中，颗粒细腻。画面不显胶光，适用于写生或创作国画。

矿物颜料是采用天然宝石级矿物石研制而成的，色相沉着、稳定，永不变色，可与任何媒介相结合。

·颜料的调和

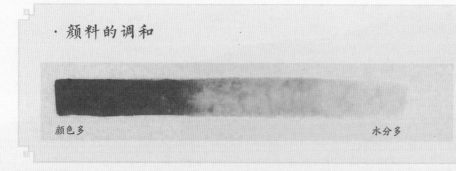

颜色多　　　　　　　　　　　　　　　水分多

根据画面需要，按比例添加水与颜料，然后进行调和。水分越多，颜色浓度越低，颜色越浅，而透明度越高。

绘制果蔬时常用的调色

此处列举几种比较常用的调色方法，供后续上色时使用。

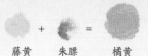

藤黄　＋　朱膘　＝　橘黄

表现黄瓜花或枇杷、葫芦等黄色表皮的蔬果的颜色。

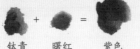

钛青　＋　曙红　＝　紫色

表现葡萄、紫藤等水果、花卉的常用色。

花青　＋　墨　＝　墨青

表现某些青色系叶片的颜色。

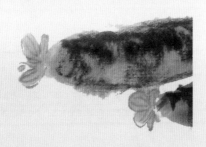

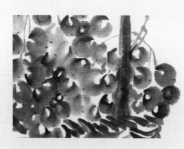

如何调色

国画调色最多用到加水和加墨两种方法，加色也包含在内，方法万变不离其宗。

加水调色法

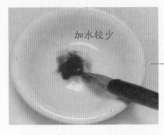

加水较少

先用毛笔蘸色，呈现颜色加水较少的效果。

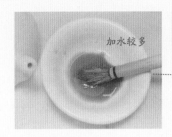

加水较多

用毛笔蘸色，呈现同一种颜色加水较多的效果。

加墨调色法

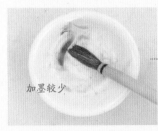

加墨较少

用毛笔蘸色，呈现颜色蘸墨较少的效果。

加墨较多

用毛笔蘸取，呈现同一种颜色蘸墨较多的效果。

国画中常用的颜色

以下是绘制国画时常用的颜色，这些颜色需要我们自己调配。

土黄 + 群青 = 橄榄绿

鲜光黄 + 白群 = 汁绿

金土黄 + 黑 = 墨赭

花白绿 + 胡粉（即白色） = 四绿

淡浅葱 + 胡粉 = 四青

燕脂 + 群青 = 紫色

色墨搭配使用

在中国画中墨是常用的色彩，且颜色与墨（不同含量）搭配出来的效果有很大的区别。

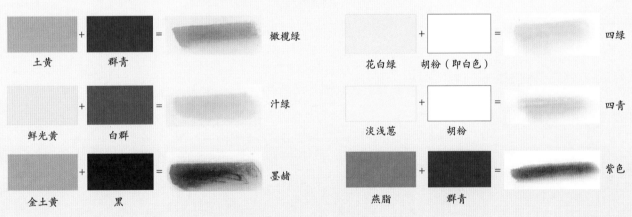

笔尖加墨

行笔方向

笔肚蘸色，笔尖蘸墨。

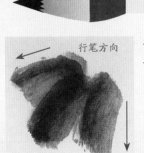

色多墨少

颜色较多，墨色较少。

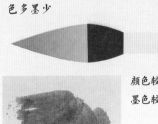

色少墨多

墨色较多，颜色较少。

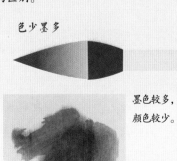

（六）六彩

"六彩"是在五色的基础上对画面墨色分布的理解。如果说五色是墨色的使用技巧，那么六彩就是指对颜色的控制方法。

墨色"六彩"

墨五彩是指墨的明度深浅变化，墨六彩则指墨的状态，可分为相对应的三对墨色，具体如下。

黑与白

黑白：经常用黑和白来表现画面中的颜色分布，黑白色的分布，将决定画面的颜色变化、节奏和层次。

浓与淡

浓淡：墨色浓淡的对比就是利用五色来区分物体的颜色，以区分不同的物体并相互衬托。

干与湿

干湿：利用所含水量的不同，让墨色在纸面上呈现不同的效果，从而形成画面的韵律。

色彩的"六彩"

前文讲到，在国画中，墨与色是分不开的。使用色彩时，可参考墨色的使用方法。在国画中，要考虑色彩所独有的三大属性，也就是六彩所包含的三对颜色关系——鲜暗、深浅、冷暖。

鲜暗

鲜 ←——————→ 暗

指颜色的鲜艳程度，颜色越干净，鲜艳度越高，调和颜色越多越灰暗。

深浅

深 ←——————→ 浅

指颜色的明度深浅，加墨变深，加水变浅。

冷暖

暖 ←——————→ 冷

指颜色的色温感知，往往偏黄橙的颜色较暖，偏蓝紫的颜色较冷。

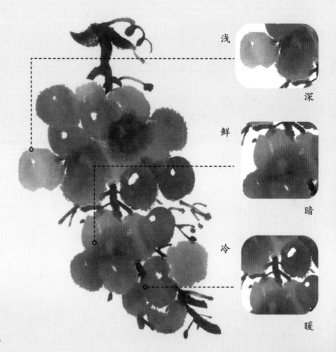

浅

深

鲜

暗

冷

暖

（七）单色渐变和双色渐变

单色渐变，顾名思义是指单个颜色和清水调和后呈现的深浅变化，在国画上色中是比较常用的技法之一。

单色渐变

浅色渐变：先整笔蘸取较浅的颜色，再用笔尖蘸取少许深色。

中锋行笔就能呈现头重尾浅的效果。

侧锋行笔能呈现笔尖重，笔肚浅的效果。

深色渐变：先整笔蘸取较浅的颜色，再用笔尖蘸取深色，将深色蘸至笔肚部分。

侧锋颜色较深，笔根的颜色稍浅。

用中锋行笔，笔尖颜色较深，然后逐渐变浅。

双色渐变

双色渐变是指两色或多色的接色变化，此处主要讲解深浅双色渐变的绘制方法。

双色调色法

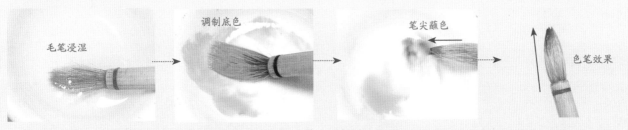

将笔浸湿后，吸干2/3的水分，接着蘸取一种颜色至笔肚，再换用笔尖蘸取另一种颜色，使笔肚和笔尖呈现不同的色彩效果。

双色渐变效果

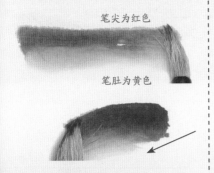

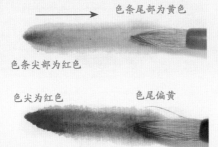

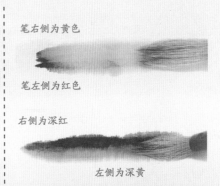

深浅双色侧锋行笔，呈现双色渐变色。

深浅双色中锋行笔，呈现圆柱形状。

深浅双色散锋行笔，呈现圆柱形状。

（八）基础上色应用

国画的上色方法有很多种，既可以先用墨线勾勒外形再染色，也可以只用墨的浓淡、干湿来表现，还可以在颜色画完之后，用墨线描出边缘。

先勾线后上色

先勾线后上色是指先用墨线勾勒物体的轮廓，等墨线干透后再调和相应的颜色为景物上色，这种上色方式相较于直接绘制更简单，也不容易出错。

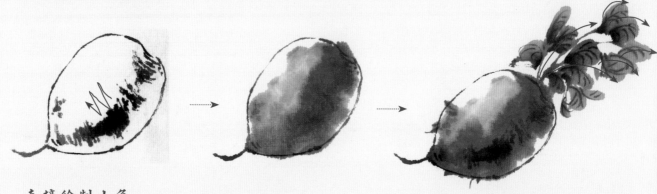

直接绘制上色

用颜料调色直接在宣纸上作画，用自然的晕染效果表现景物的质感，这种方式的好处是物体的轮廓柔和，可以用于表现表皮较为柔软的物体，同时这种直接概括法对造型能力也有更高的要求。

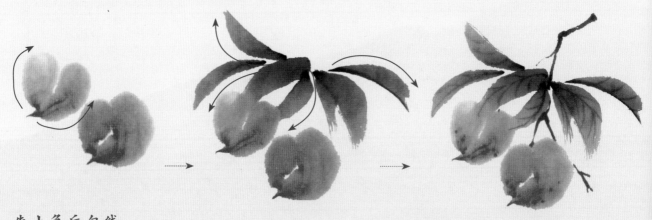

先上色后勾线

先上色后勾线是将先勾线后上色的顺序做了一些调整，具体是指先用色块将物体形状画好，再用墨线将物体的细节勾勒出来，如丝瓜上的纹理和叶片的脉络等，添加细节时一定要等底色干透后再绘制。

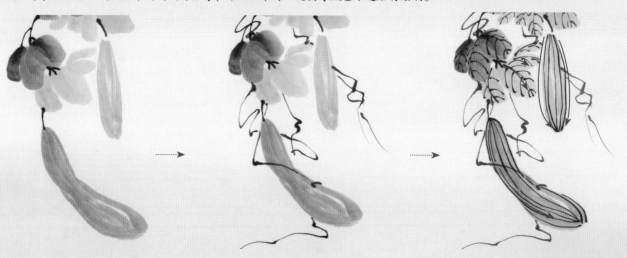

三、果蔬质感的表现

不同的果蔬其表面质感是不同的，如粗糙的丝瓜、光滑的樱桃等，抓准果蔬的特征，才能更准确地描绘蔬果的形态。

（一）表皮质感

不同的物体有不同的表皮质感，要用合适的笔法表现不同的质感，如光滑的表皮适合使用侧锋晕染，而粗糙的表皮则用擦的方式表现。在开始画之前需要先对物体进行观察，掌握其特征后再动笔绘制。

观察果蔬

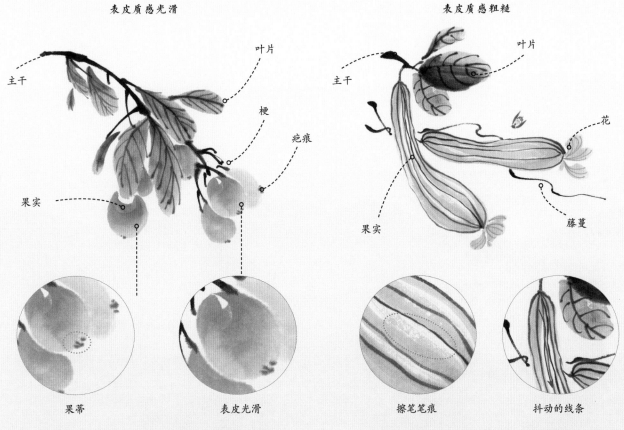

表皮质感光滑

主干　叶片　梗　疤痕　果实

表皮质感粗糙

主干　叶片　花　果实　藤蔓

果蒂　表皮光滑　擦笔笔痕　抖动的线条

通过观察可知，枇杷表皮光滑，且果实下方有果蒂。绘制这类表皮光滑的果实时，尽量用块面笔触表现，不要用反复擦的笔法绘制。

通过观察可知，丝瓜表皮较粗糙，因此在用色块涂画底色时不要画得过于平整，并在底色干后，用抖动的曲线勾勒瓜皮上的纹理，突出其凹凸不平的质感。

光滑表皮质感的画法

番茄

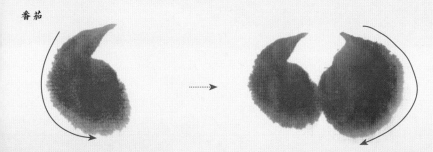

先用笔刷蘸大红色颜料，笔尖蘸取黄色颜料，在纸面上点出一个倒着的逗号形状，表现番茄的一半。在右侧用同样的方法绘制反向的另一半，此刻已经能够粗略看出番茄的外形了。

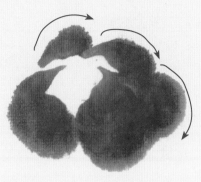

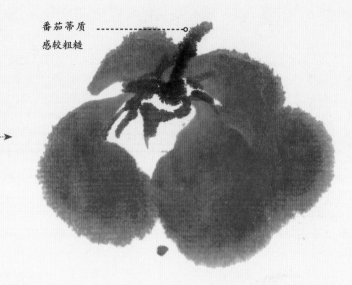

番茄蒂质
感较粗糙

采用同样的方法，环绕着画出番茄的"身体"，可以按照上图箭头所示的顺序来绘制。最后在番茄中心用擦的笔法绘制番茄蒂。

粗糙表皮质感的画法

丝瓜

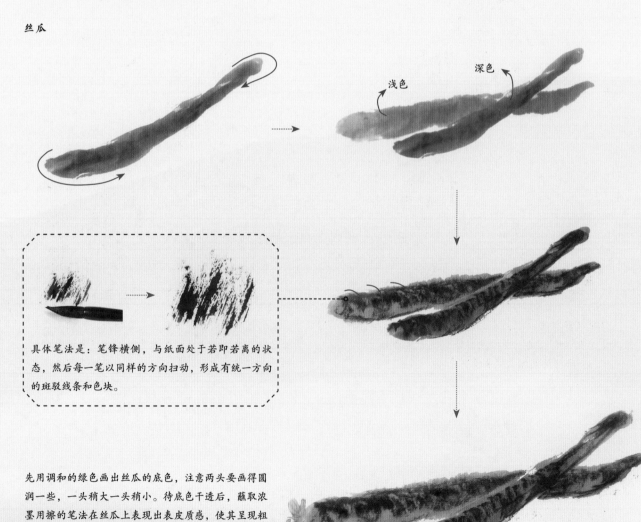

浅色　深色

具体笔法是：笔锋横侧，与纸面处于若即若离的状态，然后每一笔以同样的方向扫动，形成有统一方向的斑驳线条和色块。

先用调和的绿色画出丝瓜的底色，注意两头要画得圆润一些，一头稍大一头稍小。待底色干透后，蘸取浓墨用擦的笔法在丝瓜上表现出表皮质感，使其呈现粗糙且毛茸茸的状态。最后在头部绘制上黄花，即可完成绘制。

（二）叶片的表现

叶片的颜色

　　墨色系叶片可衬托任何颜色的花朵；绿色系适用于较为鲜艳的画面；朱色系适用于固有色为红色的叶片和颜色淡雅的画面。

墨色系　　　　　　暖绿色系　　　　　　冷绿色系　　　　　　朱色系

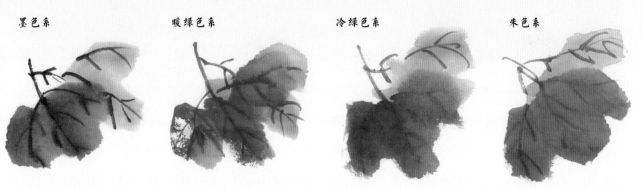

　　有些特殊的叶片含有两种颜色，可以通过调色和蘸色的技巧画出。

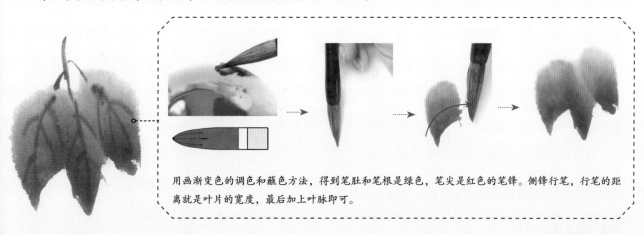

用画渐变色的调色和蘸色方法，得到笔肚和笔根是绿色，笔尖是红色的笔锋。侧锋行笔，行笔的距离就是叶片的宽度，最后加上叶脉即可。

叶片质感

　　叶片的表面一般都不是非常光滑的，有一些叶片表面会呈现毛绒的质感，且叶片边缘不规整。下面用南瓜叶讲解叶片毛绒质感的具体表现方法。

边缘呈不规则的锯齿状

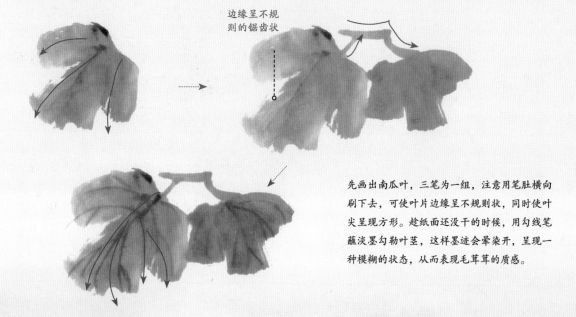

先画出南瓜叶，三笔为一组，注意用笔肚横向刷下去，可使叶片边缘呈不规则状，同时使叶尖呈现方形。趁纸面还没干的时候，用勾线笔蘸淡墨勾勒叶茎，这样墨迹会晕染开，呈现一种模糊的状态，从而表现毛茸茸的质感。

（三）留白的使用

　　留白是国画处理空间关系的特殊手法，也是构成画面形式美的重要组成部分。在果蔬作品中常使用留白表现浅色，以及增加物体的质感，并且在构图中使用留白，还能表现国画特有的气质和意境感。

增强画面的意境感

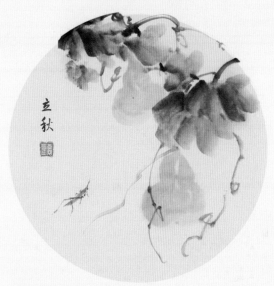

留白表现物体的固有色

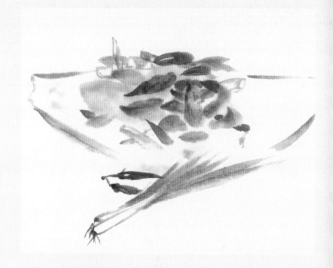

　　画果蔬时可以采用圆形构图，通过大面积的留白增强画面的意境感，同时也让画面充满令人遐想的空间，可以增加画面的趣味性和互动性。

　　留白在某些画面中还可以表现物体的固有色，如上图中的菜盘，就是利用留白的方式表现盘子的固有色，然后用色彩表现其厚度即可。

留白表现浅色物体

留白表现亮部

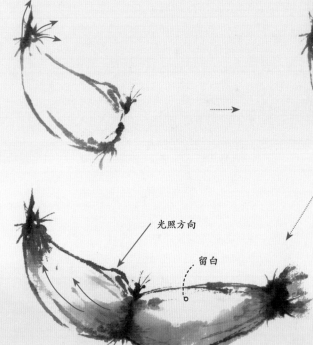

光照方向

留白

　　当物体质感比较光滑时，留白的作用在于表现亮部。如左图中的藕，光源在画面的右上方，因此在藕的受光面自然留白，既能表现藕的体积感，还能将其偏白的颜色表现出来。

留白表现叶片层次

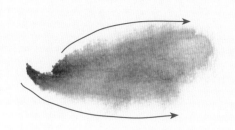

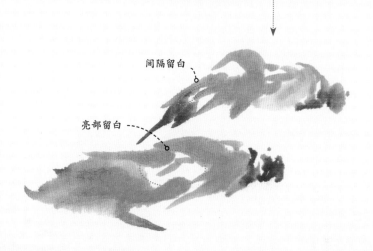

留白

间隔留白

亮部留白

　　在以色块表现物体形态的画面中，留白可作为分割线，让物体的层次有一定的区分，不至于糊在一起。如右图中的竹笋，就是利用留白的手法来表现竹笋表面层叠的叶片的，同时用大面积留白表现亮部，凸显物体的明暗变化。

留白表现物体质感

留白表现粗糙的质感——玉米

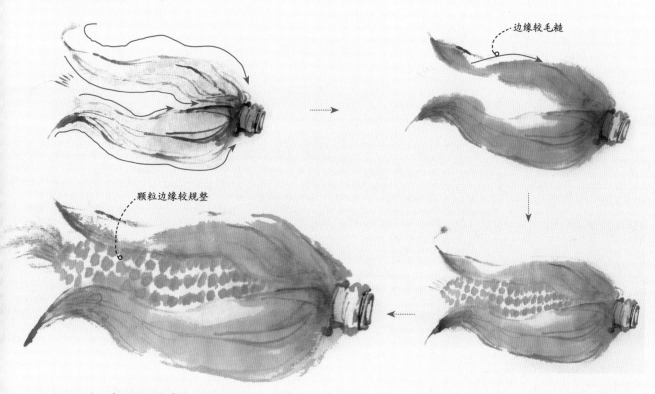

边缘较毛糙

颗粒边缘较规整

　　用留白的手法表现粗糙质感时，留白形状是不规整的，是断续的，在此以玉米为例进行讲解。虽然玉米叶和玉米粒都使用了留白的技法进行表现，但在叶片和颗粒的表现上会有所差异。玉米粒的质感偏柔软、娇嫩，因此留白主要用于分隔颗粒，且留白的形状较规整。而玉米叶的质感偏粗糙，因此多用擦的方式留白，以此表现叶片粗糙的边缘。

留白表现光滑的质感——茶壶

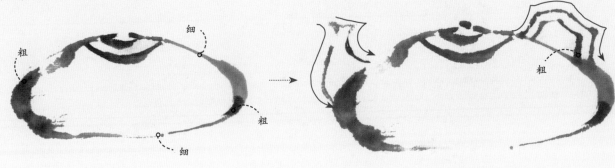

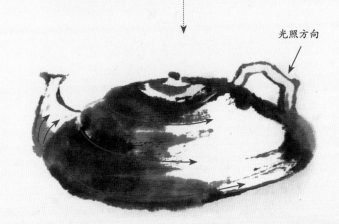

光照方向

　　用留白的手法表现光滑物体时，一般都使用大面积的留白来表现物体光滑的表面。在一些场景中，果蔬往往会与陶瓷制品同时出现。而陶瓷表面偏光滑，此时受到光照，会在表面产生大面积的亮光，留白主要体现在物体的亮面。

留白对构图的影响

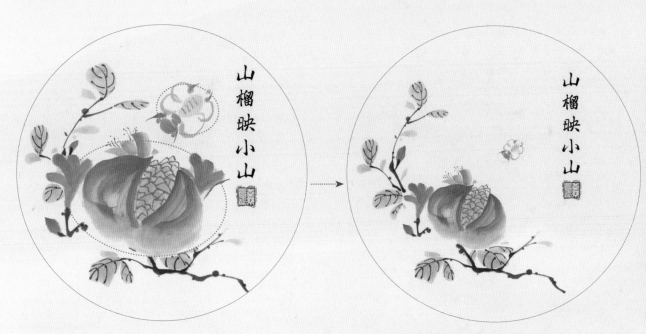

山榴映小山

山榴映小山

　　在绘画构图中，留白会影响构图的氛围，合理的留白能很好地表现画面的空间关系，且让画面更具美感，让观者充满遐想。虽然上面两张图均使用了留白的表现手法，但是左图整体较满，且石榴和蝴蝶的占比较大，画面过满容易丧失国画的意境感。因此，在此基础上，调整了石榴和蝴蝶的占比，同时让落款和石榴之间的空白面积增大，使画面的透气性变得更好，且枝条之间的适当留白也让画面的层次更明显。

（四）借助辅助工具表现果蔬质感

　　绘制果蔬时除了使用传统的国画技法，还可以借助一些"辅助工具"来画。例如蔬菜的叶片，或者一些褶皱较多的植物，利用它们自身的纹理，通过拓印的方法来完成作品的绘制，效果会非常逼真。

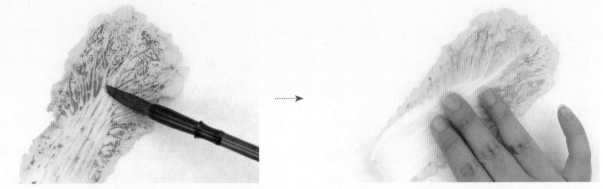

　①　在准备好的白菜叶上涂满调好的绿色，注意颜色尽量浓郁。然后将白菜翻转，放在画纸上，并用手指轻轻按压，尽量将每一部分都按到，此时白菜的纹理会自然拓印在纸面上。

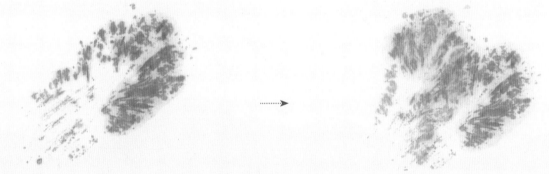

　②　将白菜叶轻轻取下，即可看到纸面上出现了自带纹理的绿色色块。接着采用相同的方法，在印好的图案左上方继续拓印，一定要判断好距离，避免色块混在一起。

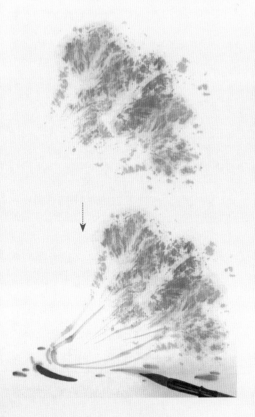

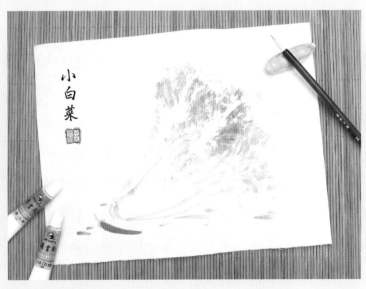

　③　用毛笔将拓印不出来的白菜梗和其他部分补充完整，并落款拓印，一张利用蔬菜叶片拓印的小画就完成了。

四、用色块组成形状

水墨画其实就是用毛笔画出特定的色块，然后将色块进行合理组合，形成物体的形状。因此，正确且生动地概括物体的形状色块，才是最重要的。

（一）如何概括形状

物体是由形状组成的

齐白石的写意画往往不重色彩，而在于墨块的堆砌，几笔之间就得到一个小生物的形态。如下图所示，仅用简单的墨色，通过合理的墨块组合，画出来的造型就会非常形象。

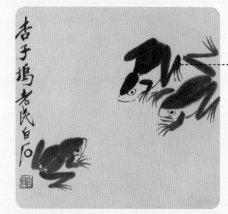

首先，大自然中所有的物体都可以用简单的形状拼接出来。

其次，通过适当简化和整理，抓住关键的特征，就能很容易地画出物体。

近代·齐白石《蛙图》

观察物体

根据这个道理观察实物，我们也能将看似复杂的造型转换为纸面上的色块。

枇杷的特征就是圆形的果实，再加上果梗及叶片。果实是圆形的，果梗是条形的，叶片是梭形的。通过分析，我们可以用毛笔先画出圆形的果实。

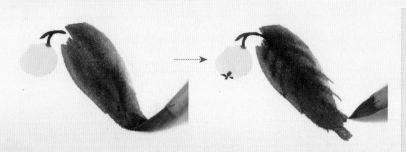

接着使用墨色，先画果梗，然后以侧锋画出更宽的叶片。简单来说，根据不同的形状，控制毛笔，无论画方、画圆，其根本的目的就是画出色块。

·画法的具体应用

当然每一个笔触都有细微的区别，将整体组合起来，就能完成一幅造型丰富的作品。

近代·齐白石《枇杷图》

从画作中找出几何形

前面我们讲的是从实物的形态分析组成它们的几何形，现在反过来从画作的角度来分析，也可以看出画面中的物体均是由不同的几何形组合而成的。

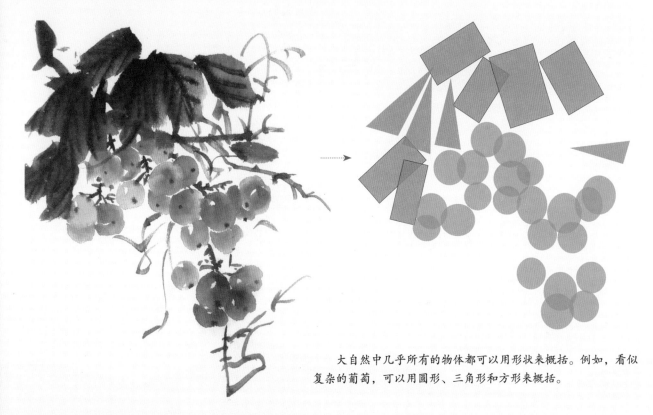

大自然中几乎所有的物体都可以用形状来概括。例如，看似复杂的葡萄，可以用圆形、三角形和方形来概括。

概括形状的基础画法

学会了画最基本的形状，就可以举一反三画出许多物体。

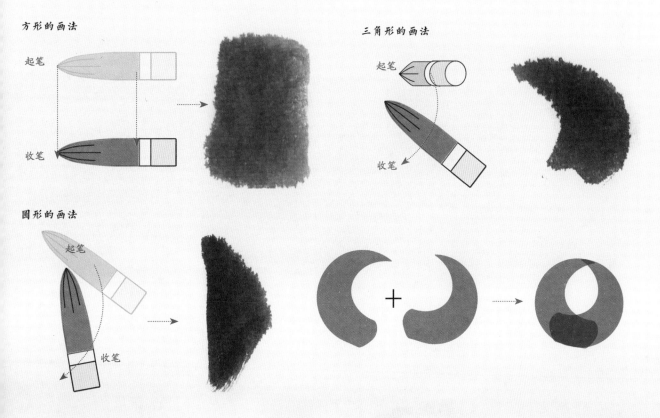

方形的画法

起笔

收笔

三角形的画法

起笔

收笔

圆形的画法

起笔

收笔

（二）概括形状练习——枫叶

首先要明确，不是所有的形状一定要画得非常规则，否则就会失去国画的趣味性，例如下面的枫叶。

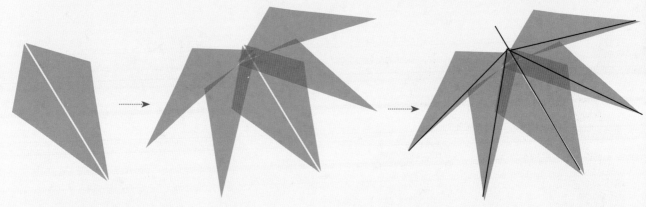

① 先分析枫叶的形状，可以看到，一片枫叶就是由六个三角形组成的。通过变化这六个三角形的方向，并进行搭配，即可画出各式各样的枫叶。

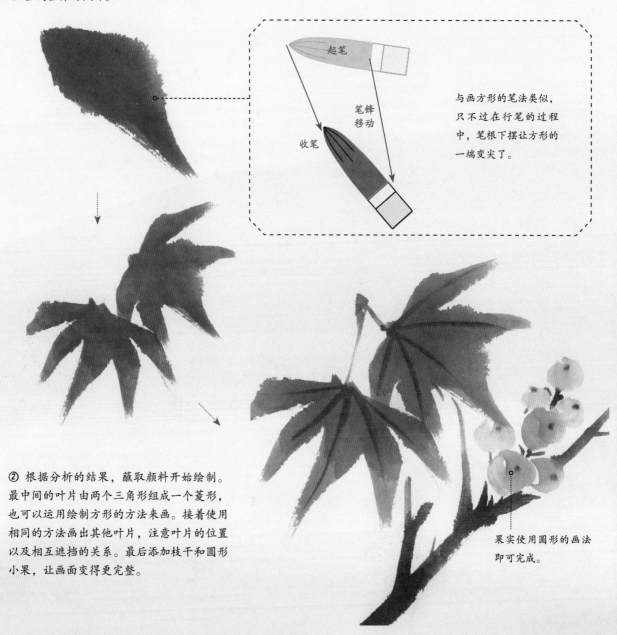

起笔

笔锋移动

收笔

与画方形的笔法类似，只不过在行笔的过程中，笔根下摆让方形的一端变尖了。

② 根据分析的结果，蘸取颜料开始绘制。最中间的叶片由两个三角形组成一个菱形，也可以运用绘制方形的方法来画。接着使用相同的方法画出其他叶片，注意叶片的位置以及相互遮挡的关系。最后添加枝干和圆形小果，让画面变得更完整。

果实使用圆形的画法即可完成。

（三）枝果的画法

通过对前文的学习，我们已经知道瓜果是由不同的形状组合而成的，现在让我们来学习具体的枝果绘制方法吧。

果实的画法

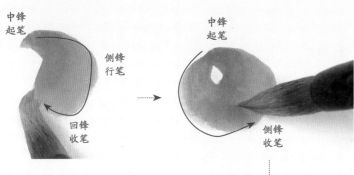

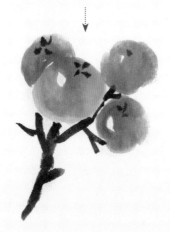

"两圈为果"的画法是指先画右侧的半个圆环，再画左侧的半个圆环，左侧的圆环收笔时可以不用回锋，利用笔根的淡色融入右半部分，并衔接起来。根据相应的高光位置，可以任意调整起笔的位置。最后表现质感并完善细节等就完成了。

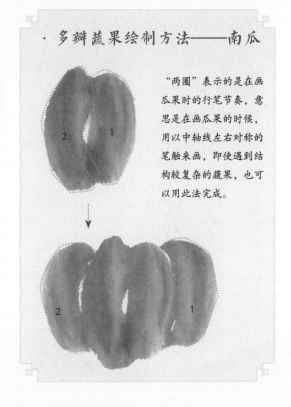

·多瓣蔬果绘制方法——南瓜

"两圈"表示的是在画瓜果时的行笔节奏，意思是在画瓜果的时候，用以中轴线左右对称的笔触来画，即使遇到结构较复杂的蔬果，也可以此法完成。

枝干的画法

根据植物品种、姿态等，枝干的画法一般分为如下两种。

鹿角型

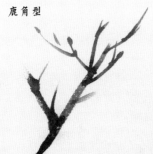

顾名思义，每根树枝都是向上弯曲的，树枝组合起来像鹿角。一般的落叶乔木都可以用此法画其枝干。

蟹爪型

蟹爪型最大的特点是每根树枝都是向下弯曲的，分枝的方向组合起来形成类似爪子的形状。这类枝干富有异趣，且充满力量感。

绘制枝干时，一般分为三个步骤，具体如下。

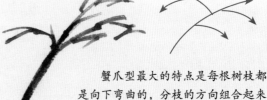

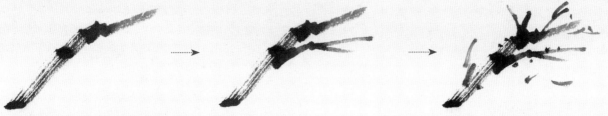

首先画出主干，绘制时要控制好手，或快或慢，或轻或重，让主干充满墨色的变化；然后画出次一级的枝干，此处的枝干主要是为了确定整枝的走向；最后加上小枝干。在枝干之间可以点上一些墨点以表示青苔，并加入一些不着边际的"飞笔"，提高枝干的协调度。

（四）果蔬简化

前面我们学习了几何概括形状和"两圈为果"的画法，现在把前面所学的知识融合起来，以葡萄为例，为大家展示如何将实物用国画的形式表现出来。

分析实物形体

一大串葡萄出现在画面中，若照葫芦画瓢地将葡萄都画下来，可能会导致最终画面不透气，因此需要减少果实的个数，以下就是精简的过程。

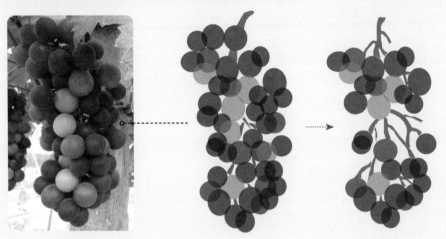

葡萄可以用圆形色块概括，根据原图会概括出一堆密不透风的重叠色块。

在这个基础之上，精简中间部分的几颗葡萄，让果柄部分有舒展的空间，这样看上去会更有美感。

所以，并不是要如实地画出枝干和果实，要去掉多余的部分，让果实和枝干自然协调即可。

绘制方法

在绘制的时候，要预先规划枝果的分布，并预留足够的空间用于表现枝干穿插的关系。

① 将一串葡萄大致分为上下两部分，然后以三颗为一组，逐组添加，直到数量合适为止。

这串葡萄精简之后，上大下小并保留了中间部分的空白。

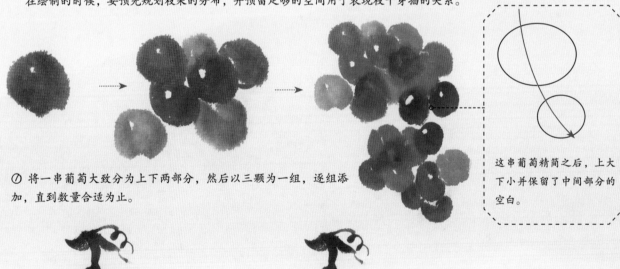

② 葡萄绘制完成后，用一根主藤穿过这两串葡萄，最后添加其他分支即可。其他果实和藤蔓也可以采用相同的方法绘制。

通过先分析简化再绘制的过程，能让我们下笔时更肯定，而且也可以减少成品的出错率。

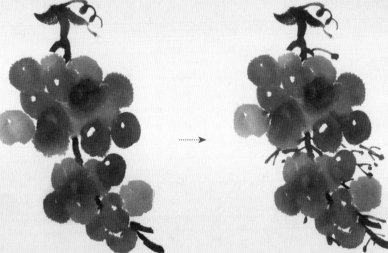

五、构图

　　绘制中国画时，构图是很重要的组成部分，好的构图能烘托画面的意境感，而且通过整体构图，绘制时才能把握全局，做到心中有数，下笔肯定。

（一）从古画中学习构图

构图的要素

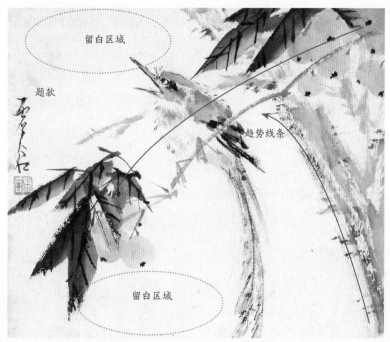

取势

国画的取势是先确定绘画的大致形态，以简单的趋势线条来定位。

留白

留白能让画面疏密有致，还能给予画作无限的想象空间。

题款

题款也是中国画构图中需要考虑的部分，它既能丰富空白区域，又不会削弱画面的意境。

清·虚谷《枇杷小鸟》（局部，临摹版）

常用构图

之字形

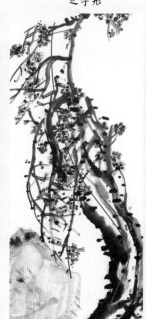

迭段

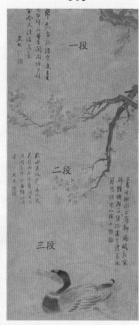

对角

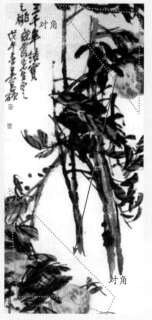

几何形

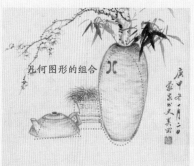

中国画的构图形式，常用的有之字形构图、迭段式构图、对角构图和几何形构图等。好的构图可以让绘画高于生活，让画面更生动、美观。

清·吴昌硕《老干铁梅》
（局部）

明·陆冶《红杏野凫图》
（局部）

清·吴昌硕《三千年结实》
（局部）

（二）构图的技巧

国画构图的常见错误

无虚实主次之分

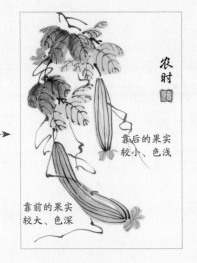

靠后的果实
较小、色浅

靠前的果实
较大、色深

错误：画面墨色深浅几乎一致，无明显深浅变化，且作为主体的丝瓜大小相等，画面重心缺失。

调整：放大下方的丝瓜，让主体丝瓜有大小之分，同时让颜色有深浅变化，弱化靠后的果实和叶片，让画面有明显的主次区分和虚实变化。

构图较平，无起伏

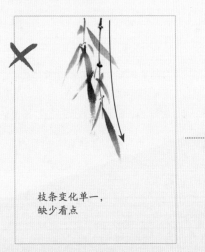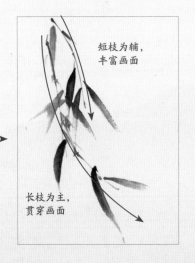

短枝为辅，
丰富画面

枝条变化单一，
缺少看点

长枝为主，
贯穿画面

错误：竹枝从画面正中往下垂，竹枝笔直，没有变化。

调整：采用垂梢式构图，使竹枝自上至下分布，且分枝有长短、曲直之分，富有变化。

国画构图的通用要点

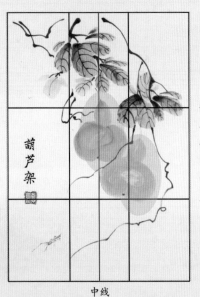

中线

前文讲了国画构图时的一些错误示范，现在来学习构图中的通用要点，其主要包括两点：一要避免画面太正；二要避免画面太挤。

左图的主体是两个葫芦，将画幅长宽各自三等分后，可以发现两个葫芦皆不在画面的正中，处于中间偏右的位置。

这样的构图的成功之处就在于避免了两大错误。一是画面太挤，如上左图所示。当绘制的物体太大时，画面会显得拥挤、不透气，并且没有足够的空间题款；二是画面太正，如上右图所示。绘制的物体大小正合适，但太过居中，这样的画面显得呆板，缺乏灵动性。

果蔬概型

第三章

本章将通过对几个案例的学习巩固前面所学的概括形状绘画方法，并将理论应用于实践。希望大家通过对本章的学习，对前面的知识有更深的领悟。同时，每个案例后还提供了同主题的展示图，希望大家多加练习，学以致用。

一、西瓜

在绘制切开的西瓜时，因为会看到瓜瓤的部分，所以要将瓜瓤沙沙的质感表现出来，这是本例绘制的重难点。

（一）画法分析

西瓜经常会切成两种形态——长方形和三角形，二者只是形态上的差异，画法是相同的，此处先以简单的三角形西瓜讲解其画法。

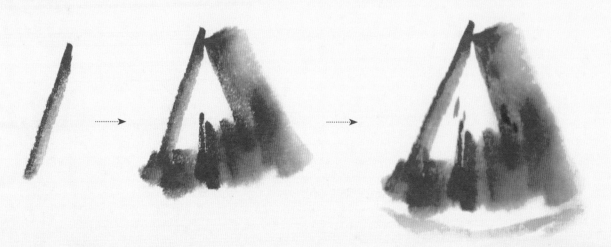

先绘制一条斜线作为西瓜的边缘，接着以侧笔的方式擦出其余部分的瓜瓤，线条长短不一，注意用留白的方式体现瓜瓤的质感，绘制出瓜皮与瓜籽后完成绘制。

（二）绘画步骤

绘制西瓜先从最重要的瓜肉部分开始，绘制时注意用擦笔的形式表现西瓜果肉的粗糙感，接着绘制西瓜籽和瓜皮，完成绘制。

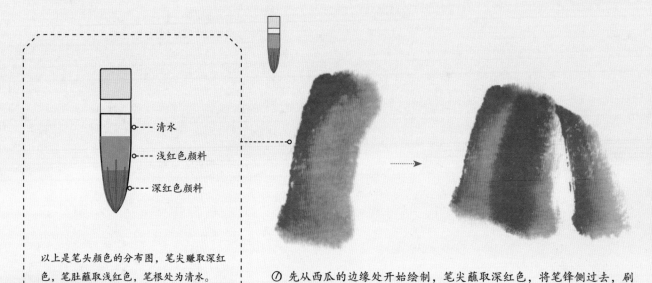

清水

浅红色颜料

深红色颜料

以上是笔头颜色的分布图，笔尖蘸取深红色，笔肚蘸取浅红色，笔根处为清水。

① 先从西瓜的边缘处开始绘制，笔尖蘸取深红色，将笔锋侧过去，刷出方形的线条。用同样的方法绘制旁边瓜瓤的部分，注意排列时竖线条越来越短，且不要将瓜瓤的颜色填满。

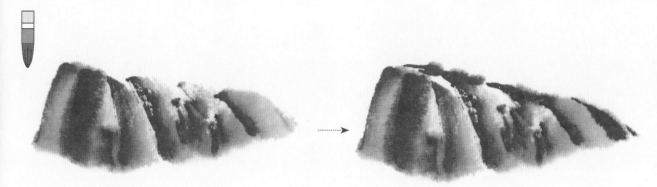

② 用擦笔的方式绘制整块瓜瓢，注意用擦笔的方式表现出来的镂空效果不需要用红色填满，这样能够凸显瓜瓢的质感。接着在瓜瓢顶端绘制一段细细的大红色线条作为瓜瓢部分的边缘。

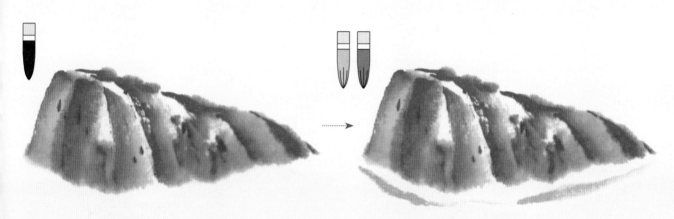

③ 用重墨点出瓜籽，然后用少量翡翠绿加焦茶调制瓜皮的颜色，在瓜瓢的下方绘制瓜皮，完成绘制。

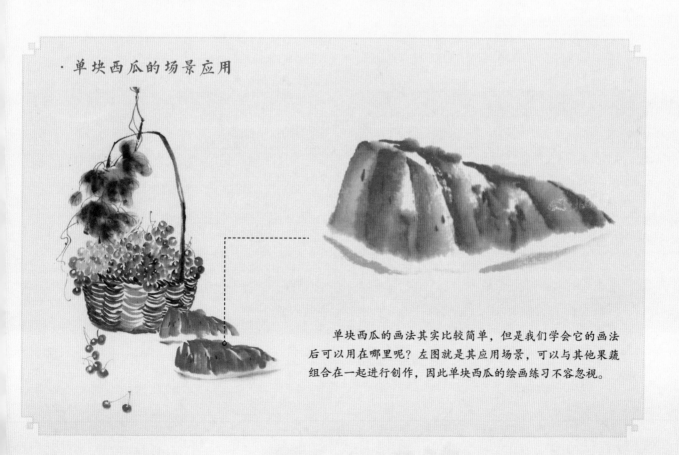

· 单块西瓜的场景应用

单块西瓜的画法其实比较简单，但是我们学会它的画法后可以用在哪里呢？左图就是其应用场景，可以与其他果蔬组合在一起进行创作，因此单块西瓜的绘画练习不容忽视。

二、霜柿

"味过华林芳蒂，色兼阳井沈朱。轻匀绛蜡里团酥。不比人间甘露。"这是古人对柿子的评价，下面我们就来学习绘制柿子的方法。

（一）画法分析

先学会观察实物，再下笔进行绘制，通过观察所得的信息，可以帮助我们更准确地表现柿子的形态。柿子果实的形状较多，如球形、扁桃形、锥形、方形等，不同品种的颜色从浅橘黄到深橘红不等，叶阔呈椭圆形，表面为深绿色。

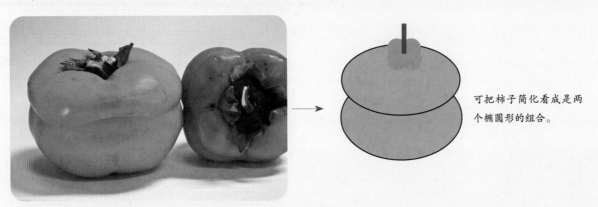

可把柿子简化看成是两个椭圆形的组合。

· 从观察到下笔绘制

基于上面对柿子的矢量分析，我们先从单个偏正面的柿子画法着手学习，在绘制时注意柿子的外形，可用适当的留白来表现柿子的形状。

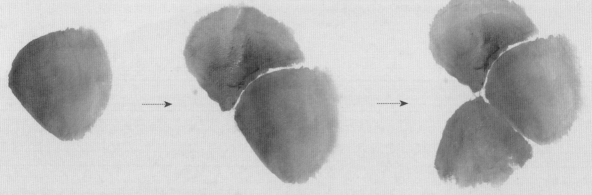

① 用笔蘸取藤黄直至笔根，在笔尖处蘸取橙黄调和，使其形成渐变。可以把柿子上半部分分成四部分，依次画出，注意在每块之间适当留出少量的空隙。

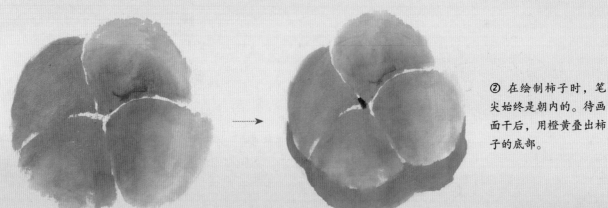

② 在绘制柿子时，笔尖始终是朝内的。待画面干后，用橙黄叠出柿子的底部。

（二）绘画步骤

　　根据前面讲述的柿子画法，一起来完成这张霜柿小画吧。绘制时注意用色块深浅表现柿子的体积感，而且侧面的柿子主要通过色块大小来区分。

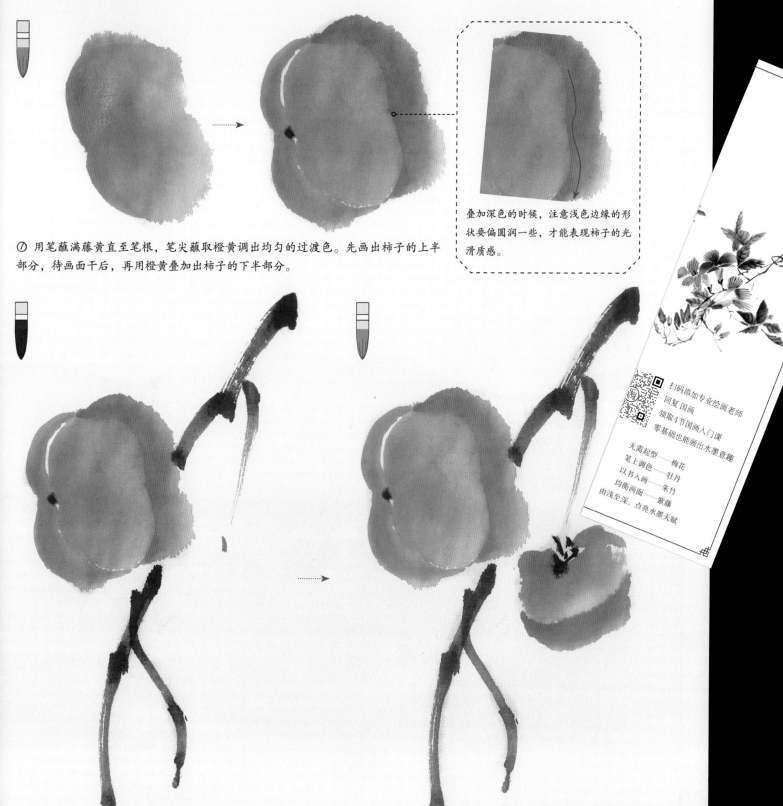

叠加深色的时候，注意浅色边缘的形状要偏圆润一些，才能表现柿子的光滑质感。

① 用笔蘸满藤黄直至笔根，笔尖蘸取橙黄调出均匀的过渡色。先画出柿子的上半部分，待画面干后，再用橙黄叠加出柿子的下半部分。

② 墨汁与少量的水调和后，用笔蘸取墨汁并吸掉多余的水分画出枝干，绘制时注意行笔的顿挫感。采用同样的方法调出柿子的颜色，可以简单地绘制出右侧的小柿子。

扫码添加专业绘画老师
回复 国画
领取4节国画入门课
零基础也能画出水墨意趣

无需起型——梅花
笔上调色——牡丹
以书入画——朱竹
均衡画面——紫藤
由浅至深，点亮水墨天赋

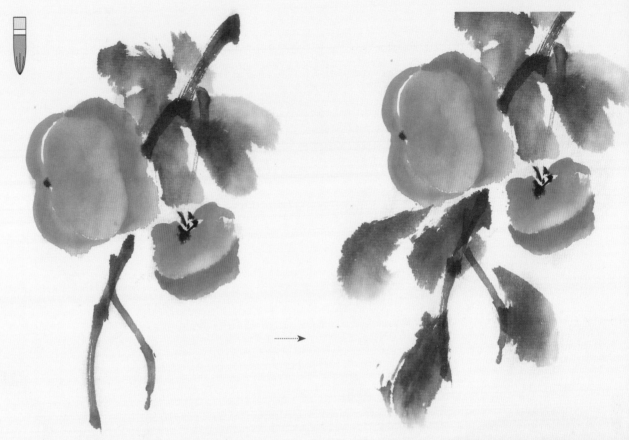

③ 用头绿与少量墨汁调出深绿色，蘸取颜色后吸掉多余的水分。先画出靠上的叶片，再绘制靠下的叶片，注意叶片的疏密关系，靠下的叶片可以相对稀疏。

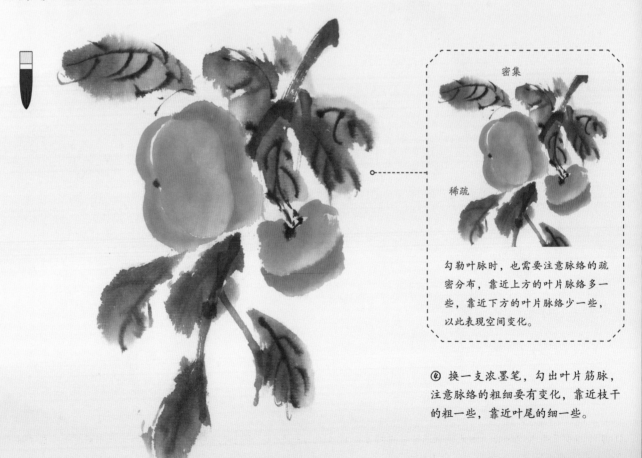

密集

稀疏

勾勒叶脉时，也需要注意脉络的疏密分布，靠近上方的叶片脉络多一些，靠近下方的叶片脉络少一些，以此表现空间变化。

④ 换一支浓墨笔，勾出叶片筋脉，注意脉络的粗细要有变化，靠近枝干的粗一些，靠近叶尾的细一些。

（三）霜柿图

　　我们了解并练习了绘制单颗柿子的方法，下面画一幅柿子和小鸟的组合图，并题字、盖章构成完整的作品。在绘制整幅柿子谱时，注意柿子的形态和颜色变化，靠后的柿子可以略画。

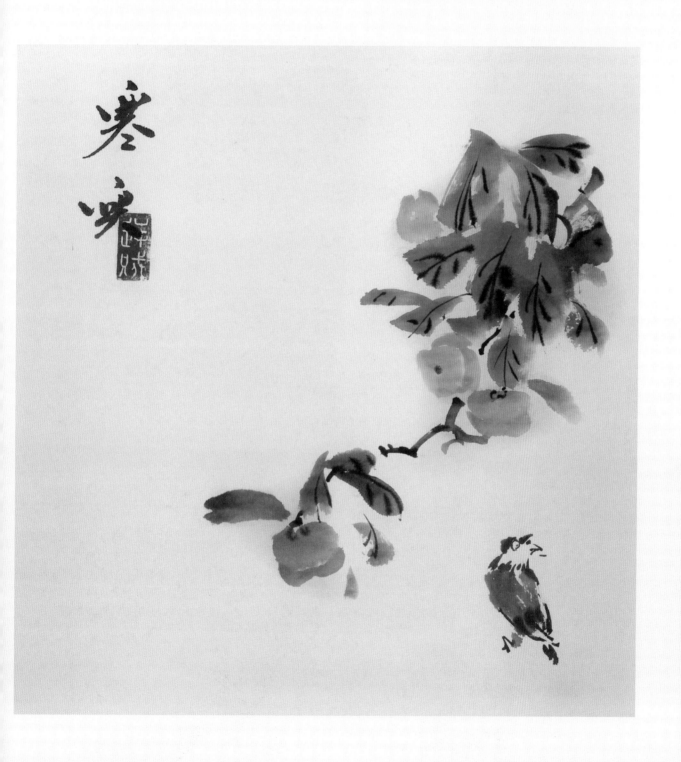

三、樱桃

晶莹剔透的樱桃十分可爱，除了要画出它的通透感，在无规律摆放的樱桃中，还需要用色彩的深浅差异去表现樱桃的前后关系，避免笔触混杂在一起。

（一）画法分析

整张作品的樱桃数量较多，且重叠遮挡关系较复杂，因此画之前先要掌握单颗樱桃的画法，更有利于后续绘制遮挡较多的樱桃篮子，避免出现画面层次混乱等问题。

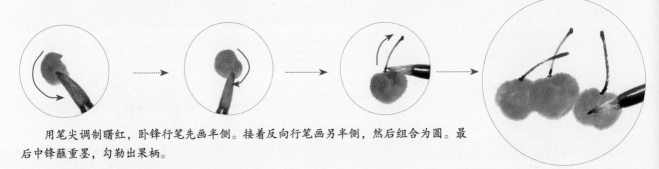

用笔尖调制曙红，卧锋行笔先画半侧。接着反向行笔画另半侧，然后组合为圆。最后中锋蘸重墨，勾勒出果柄。

（二）绘画步骤

这里先绘制樱桃的叶片，然后添加果实，最后绘制果篮，因为果篮的颜色较深可以覆盖住浅色的樱桃。

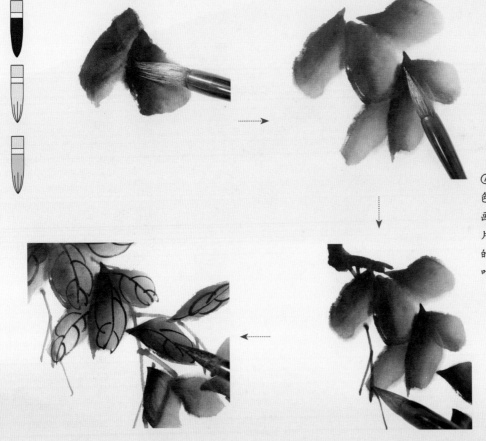

① 先用花青和藤黄调成绿色，笔尖蘸墨调色，侧锋行笔画出叶片的宽度，然后用三四片叶片组合成扇形。完成叶片的绘制后，以重墨勾勒枝干和叶脉。

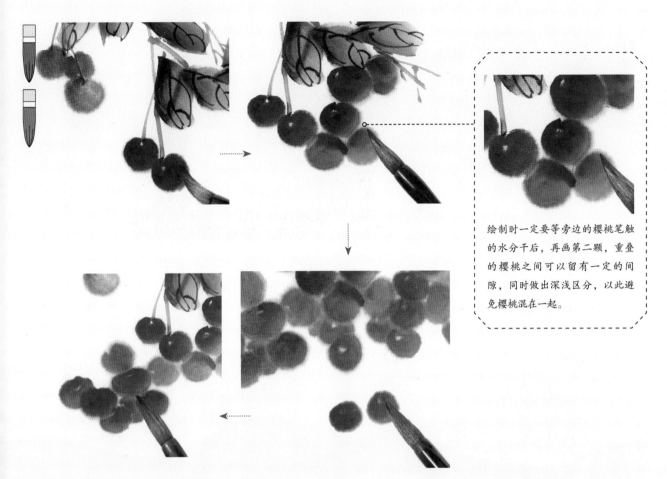

绘制时一定要等旁边的樱桃笔触的水分干后，再画第二颗，重叠的樱桃之间可以留有一定的间隙，同时做出深浅区分，以此避免樱桃混在一起。

② 先用曙红和胭脂调色绘制第一颗樱桃，画樱桃组合时，应先画前面的再画靠后的。用颜色随机绘制樱桃后，再加水减淡颜色，添加靠后的樱桃，添加时可以有意避开被遮挡的部分。

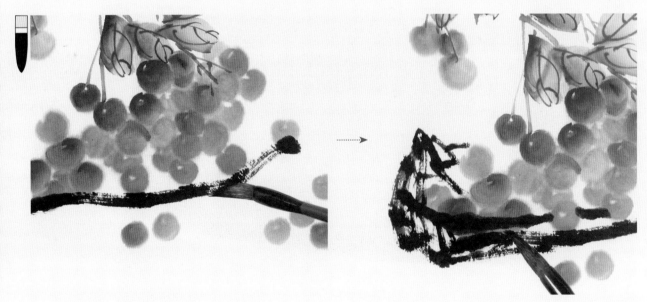

③ 笔尖蘸上浓墨以中锋行笔绘制篮子，毛笔蘸取的水分不宜过多，可以用枯笔绘制，注意篮子的纹理不宜画得过满，适当留白可以增添画面的通透感。

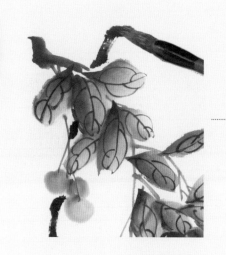 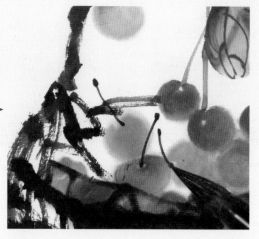

④ 使用浓墨勾勒篮子的把手，并完成篮子的绘制。最后用中锋勾勒樱桃柄，注意不宜将其绘制得过粗，且方向不能统一，这样看起来会更自然。

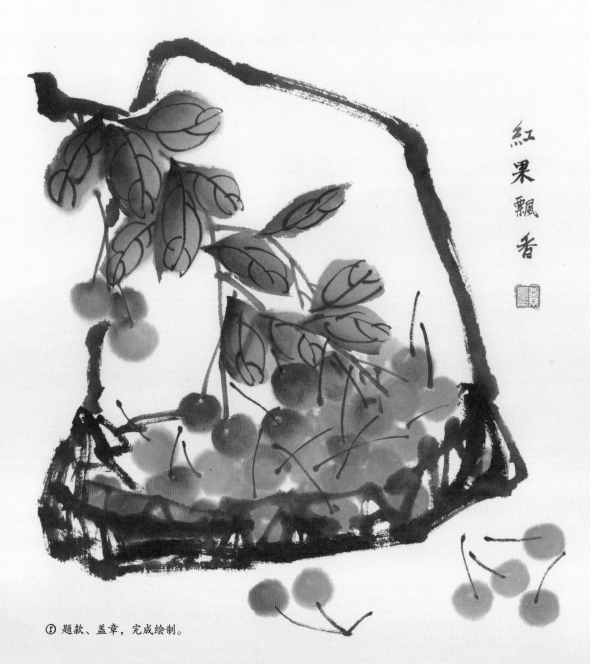

红果飘香

⑤ 题款、盖章，完成绘制。

（三）樱桃图

前面我们学习了樱桃的画法，下面绘制一幅组合图，绘制时注意表现画面整体的平衡感。这幅樱桃图采取封顶构图，为了使画面稳定，在斜下方添加一只小鸡，同时在右侧靠下位置题字。

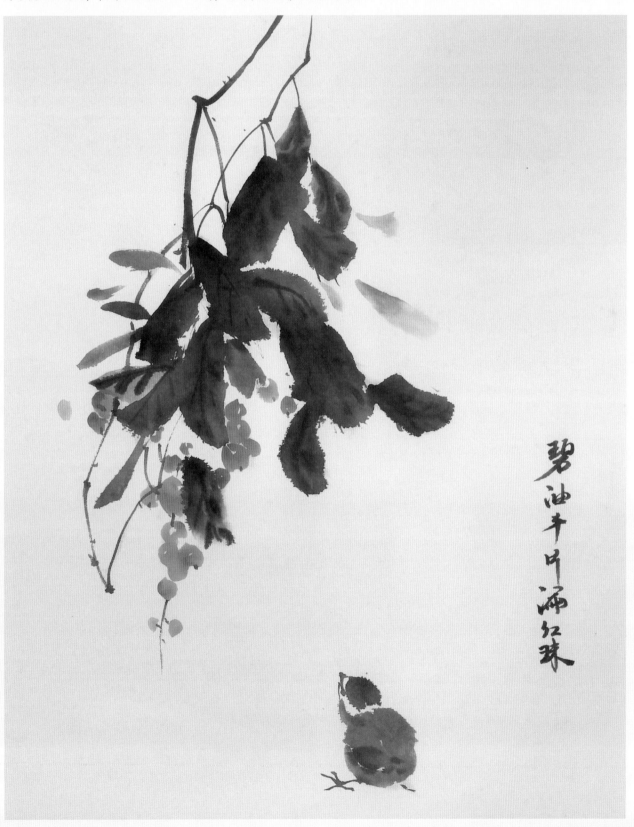

四、萝卜

　　绘制单个萝卜并不难，但要注意萝卜的两端是不同的，一端呈圆形另一端则呈锥形。接下来学习绘制一幅萝卜果蔬小品的方法。

（一）画法分析

　　用几何形概括物体是帮助我们理解物体结构，下笔时又不至于画错的有效方法，因此，初学者在绘制前均可以用几何图形概括形状的方法来分析物体，再着手绘制。

　　萝卜主要由两部分组成——萝卜果实和萝卜叶，它们均可用椭圆形来概括。叶片是小的椭圆形，而果实则是面积较大的椭圆形，在椭圆形的基础上画出萝卜果实的形状，可以避免形状出错。

（二）绘画步骤

　　先从萝卜开始绘制，再画装饰性的蘑菇，画萝卜的时候注意行笔动势是沿着弧形分布的，而且中部要用自然留白的方式表现高光。

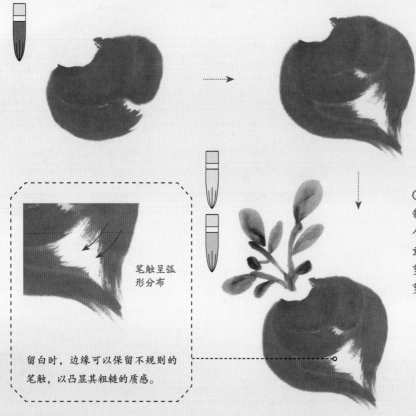

笔触呈弧形分布

留白时，边缘可以保留不规则的笔触，以凸显其粗糙的质感。

① 蘸取曙红，侧锋左右分笔向内沿弧形绘制。继续向下用侧锋绘制，最下方画出一个尖角，表现萝卜的根部，同时在内部注意留出高光。调和藤黄和花青，用小笔在萝卜上方凹陷处，向上画出叶片，叶片和萝卜之间的留白会更透气。

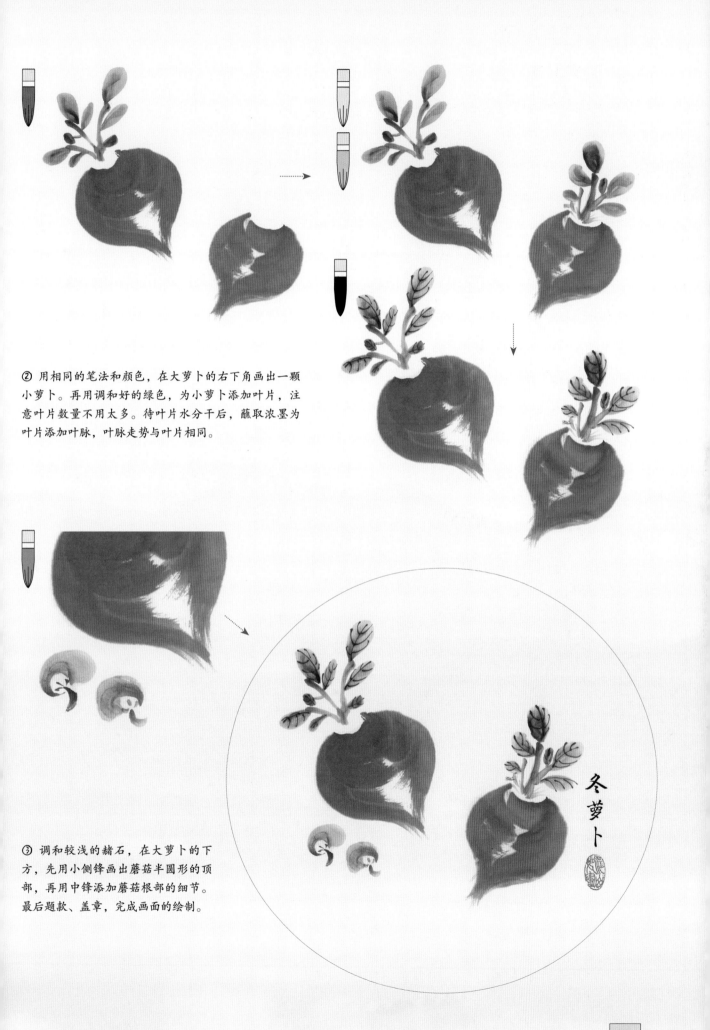

② 用相同的笔法和颜色，在大萝卜的右下角画出一颗小萝卜。再用调和好的绿色，为小萝卜添加叶片，注意叶片数量不用太多。待叶片水分干后，蘸取浓墨为叶片添加叶脉，叶脉走势与叶片相同。

③ 调和较浅的赭石，在大萝卜的下方，先用小侧锋画出蘑菇半圆形的顶部，再用中锋添加蘑菇根部的细节。最后题款、盖章，完成画面的绘制。

冬萝卜

（三）萝卜谱

根据不同的萝卜品种，其画法会有一定的差异。学会画单个萝卜后，可以将不同萝卜的画法用于不同的画面。

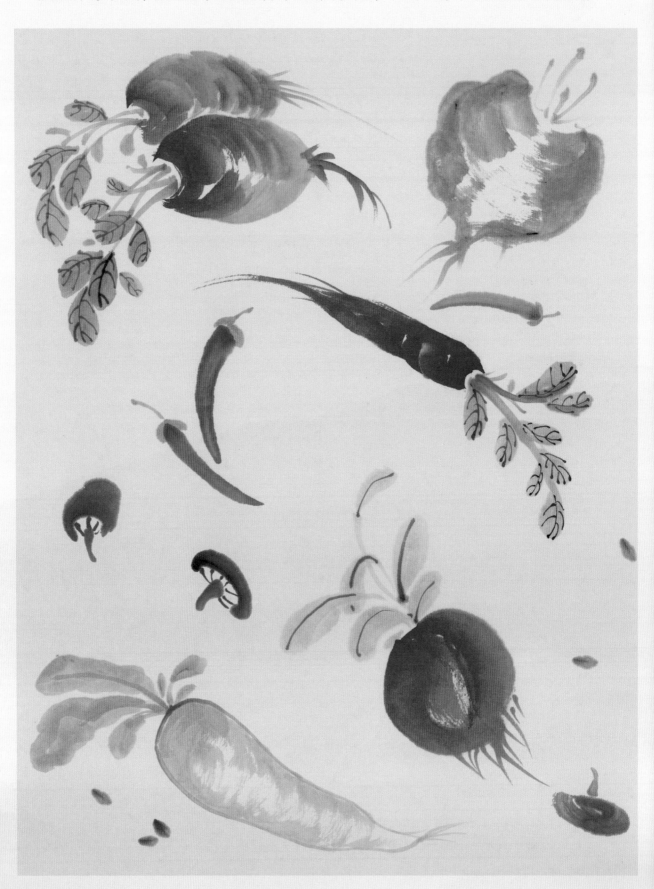

五、丝瓜

本例绘制的丝瓜因为加入了小动物，所以绘制时要注意用墨色将叶片的虚实表现出来，同时要注意小鸡和丝瓜大小比例的准确性。

（一）画法分析

丝瓜的画法分两种，一种是先上色后勾勒细节，另一种是先勾勒再填色，二者的区别主要体现在墨线在画面中是否突出，本图使用的绘制方法是后者。画法不是固定的，如何让画面效果变得更好才是创作者应该思考的重点。

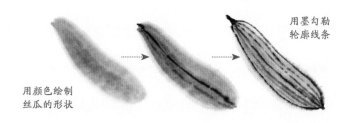

用颜色绘制
丝瓜的形状

用墨勾勒
轮廓线条

画法一：先填色再勾勒

先用花青和藤黄调色，平涂丝瓜的外形，再用墨勾勒轮廓线条。

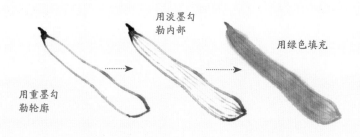

用重墨勾
勒轮廓

用淡墨勾
勒内部

用绿色填充

画法二：先勾勒再填色

与"画法一"相反，先用重墨勾勒轮廓，再用淡墨勾勒内部线条，然后根据轮廓染色，此时的墨线会被颜色弱化。

（二）绘画步骤

丝瓜小鸡图的绘制顺序是由上向下的，先表现叶片的分布，注意预先留出丝瓜的位置，然后添加丝瓜，再用藤蔓连接画面。最后添加小鸡，增加画面的生动感。

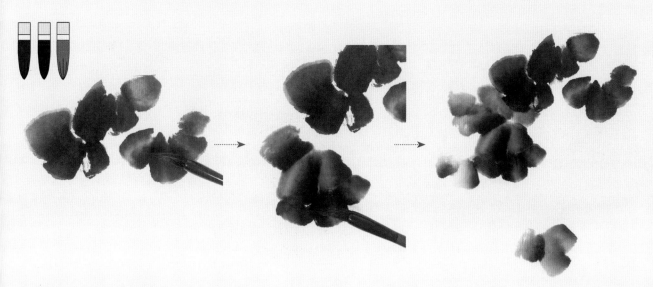

① 绘制丝瓜叶片，以重墨蘸色，再用笔尖蘸浓墨，使用侧锋行笔，以三四笔为一组的形式进行组合，让叶片像扇面一样排列。画远处和较嫩的叶片时，可以将墨色统一减淡再绘制。

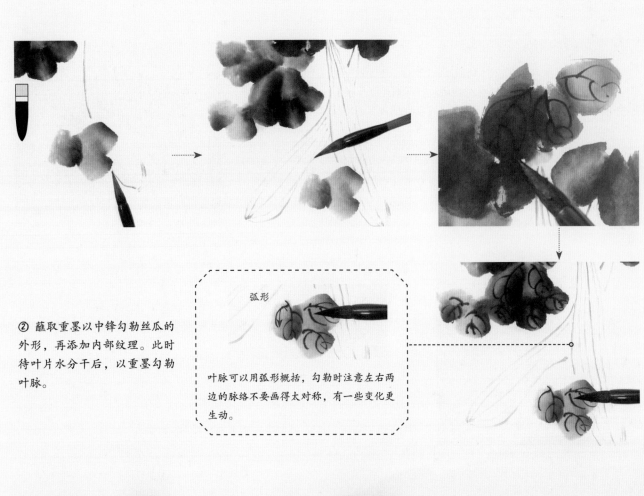

② 蘸取重墨以中锋勾勒丝瓜的外形，再添加内部纹理。此时待叶片水分干后，以重墨勾勒叶脉。

弧形

叶脉可以用弧形概括，勾勒时注意左右两边的脉络不要画得太对称，有一些变化更生动。

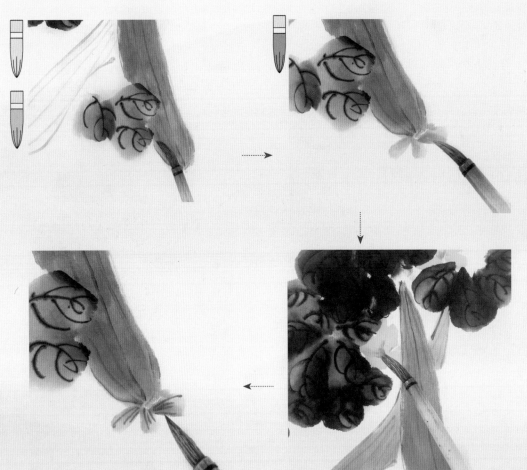

③ 换一支笔锋更软的笔，丝瓜用花青和藤黄调色，且藤黄稍多一些，进行平涂染色。用藤黄绘制丝瓜花朵的部分，然后用硃磦勾勒花朵深色的纹理，以丰富层次。

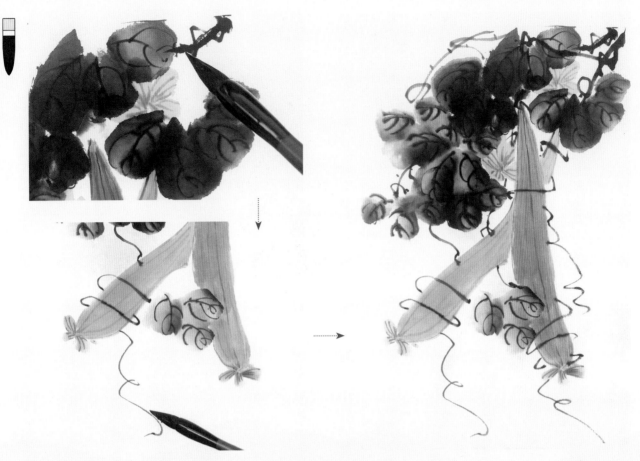

④ 使用重墨勾勒丝瓜的藤蔓，藤蔓有一部分是缠绕在丝瓜上的，且藤蔓从右上往左下逐渐变得纤细，适当的粗细变化能增添画面的真实感。

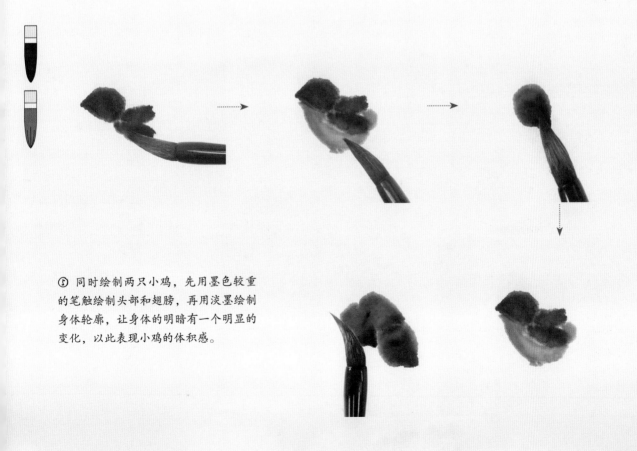

⑤ 同时绘制两只小鸡，先用墨色较重的笔触绘制头部和翅膀，再用淡墨绘制身体轮廓，让身体的明暗有一个明显的变化，以此表现小鸡的体积感。

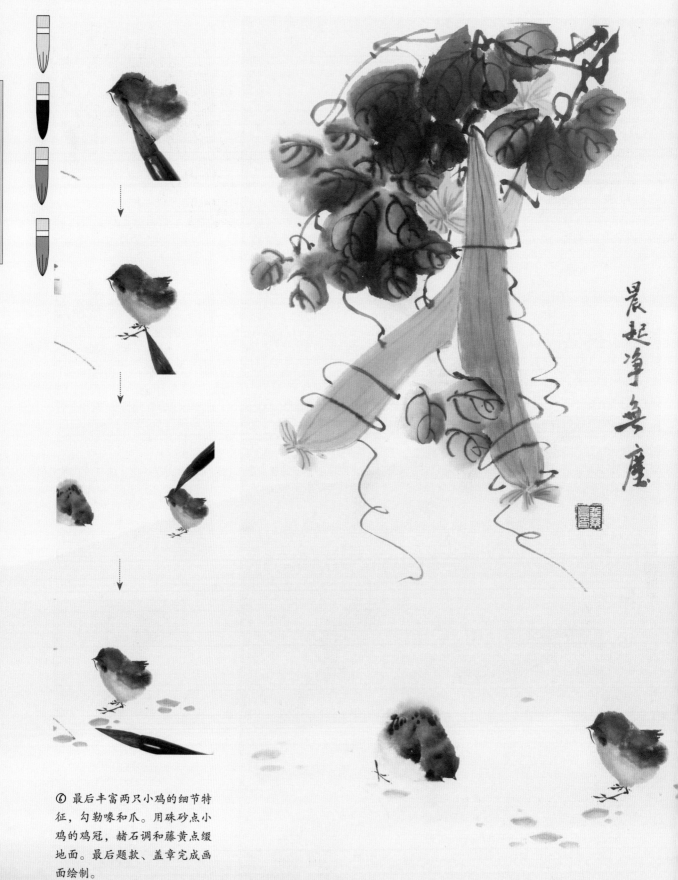

晨起净无尘

⑥ 最后丰富两只小鸡的细节特征，勾勒喙和爪。用硃砂点小鸡的鸡冠，赭石调和藤黄点缀地面。最后题款、盖章完成画面绘制。

（三）丝瓜图

　　这幅画用色较少，主要色彩来自墨色的变化。丝瓜部分是用花青和藤黄调色绘制的，花朵使用硃磦调色。这幅画用中锋勾勒丝瓜和藤蔓，叶片则运用侧锋表现。

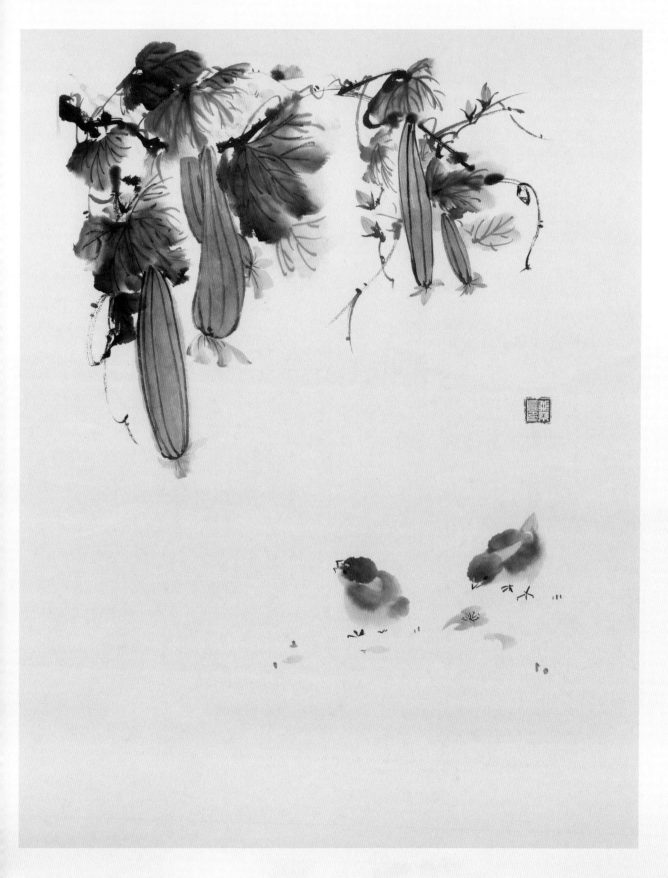

六、葫芦

葫芦是在秋天结出的果实，因此，在配色时需要注意用色要体现秋季的特点，这样才能让画面的色彩统一且协调。

（一）画法分析

无论藤蔓上结了几个葫芦，其画法都是相似的，因此只需先学会单个葫芦的画法，即可解决绘制难题。

葫芦的整体形态可概括成两个椭圆形相互重叠，只是上方的椭圆形偏瘦长，下方的部分更接近正圆形。了解清楚其结构特征后，即可使用相应的笔法进行描绘。

（二）绘画步骤

绘制葫芦时先绘制叶片，再绘制葫芦主体，因此上色时注意将叶片和葫芦之间的空间留出来，最后再用葫芦藤将叶片和葫芦连起来，让画面构成变得更完整。

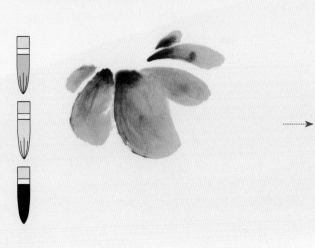

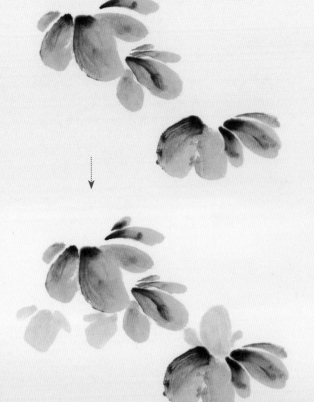

⑦ 调和藤黄和花青，并蘸满整个笔头，然后用笔尖蘸取一些浓墨，用侧锋组合画出第一组叶片。用相同的颜色和笔法继续向下绘制叶片，注意叶片之间的位置关系和大小变化。接着用剩余的绿色和清水调和，在深色叶片的空隙处，添加几片浅色的叶片，以丰富层次。

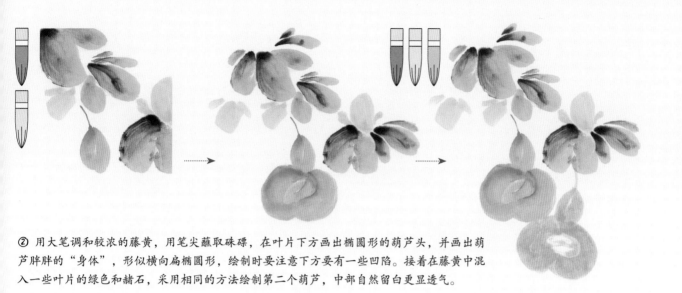

② 用大笔调和较浓的藤黄，用笔尖蘸取硃磦，在叶片下方画出椭圆形的葫芦头，并画出葫芦胖胖的"身体"，形似横向扁椭圆形，绘制时要注意下方要有一些凹陷。接着在藤黄中混入一些叶片的绿色和赭石，采用相同的方法绘制第二个葫芦，中部自然留白更显透气。

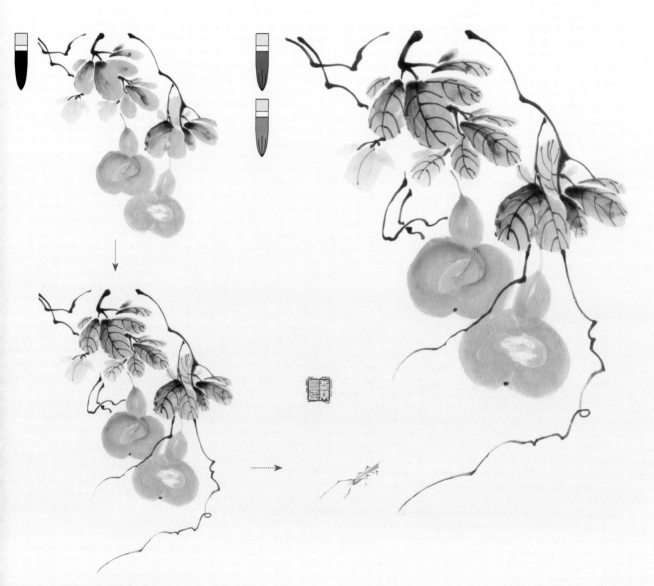

③ 用硬毫笔蘸取浓墨，在叶片上方用折笔法添加硬朗的主枝，绘制时注意转折变化。接着采用中锋转笔的笔法，添加弯曲的藤蔓，藤蔓弯曲的形态可以随意自然一些。换用小勾线笔，以中锋勾勒叶片上的叶脉。最后调和赭石和淡墨，在画面的左下角添加一只小虫。题款、盖章后完成画面的绘制。

（三）葫芦图

　　葫芦图采用圆形构图，绘制时要注意藤蔓和葫芦是沿着圆形边缘分布的，同时画面的主题为"立秋"，因此整体的配色偏暖、偏黄，以体现秋天果实成熟的感觉。

七、石榴

　　本例画面的构图利用枝干将石榴果实串联起来，虽然整幅画采用比较平的视角，没有太复杂的透视变化，但在起型时还是要注意石榴的大小要有所变化，不要画得太均匀。

（一）画法分析

　　开口石榴能增加画面的趣味性，因此也是国画经常表现的题材之一。石榴籽的表现方法并不统一，可以根据实际需要采用相应的画法。

 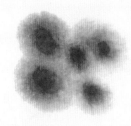

石榴籽可以根据需要采用点或勾的方式绘制。

（二）绘画步骤

　　在绘制整幅画时，先定出要绘制物体的大致位置，做到心中有数。先画出画面中靠上的主体物，再依次往下画出石榴枝丫等元素，绘制时需要提前对各元素的大小进行预估。

 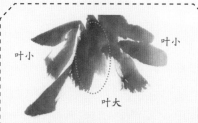

叶小　　　　　　叶小

叶大

绘制叶片时，在叶片的间隙可适当留白，以此增加画面的通透性。

① 用头绿加土黄调出黄绿色，绘制叶片时注意笔触要多变化，不能太统一。

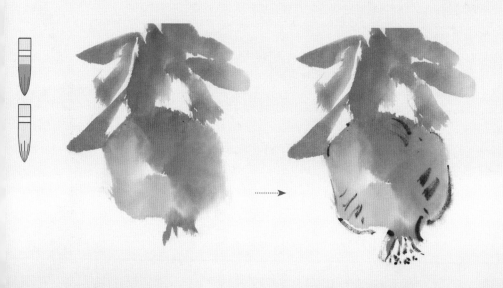

② 用藤黄加少量头绿调和，画出左边的石榴，橙色加少量硃磦调和，画出右边的石榴，绘制时可适当留出空隙。待画面未完全干时，用枯笔勾出轮廓和皮上的纹理。

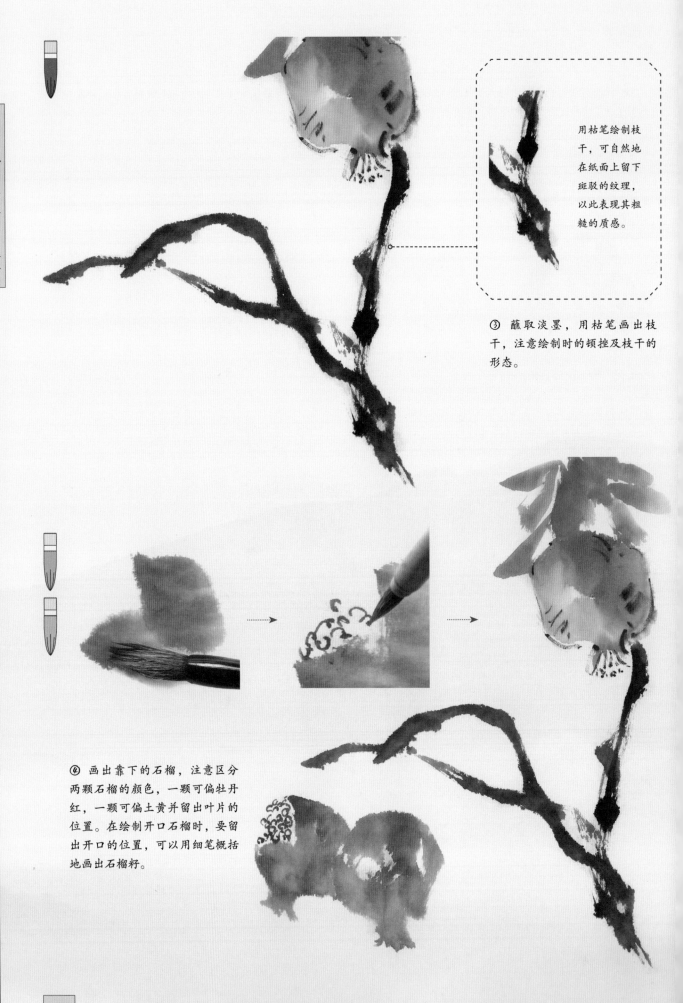

用枯笔绘制枝干，可自然地在纸面上留下斑驳的纹理，以此表现其粗糙的质感。

③ 蘸取淡墨，用枯笔画出枝干，注意绘制时的顿挫及枝干的形态。

④ 画出靠下的石榴，注意区分两颗石榴的颜色，一颗可偏牡丹红，一颗可偏土黄并留出叶片的位置。在绘制开口石榴时，要留出开口的位置，可以用细笔概括地画出石榴籽。

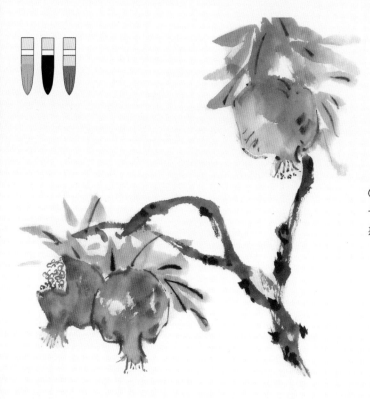

⑤ 用三绿加土黄调和，画出下面的叶片，在画面未干时，用浓墨笔勾出叶脉，并点出枝干上的纹理。用熟褐勾出靠下石榴的轮廓，并晕染出一些质感。

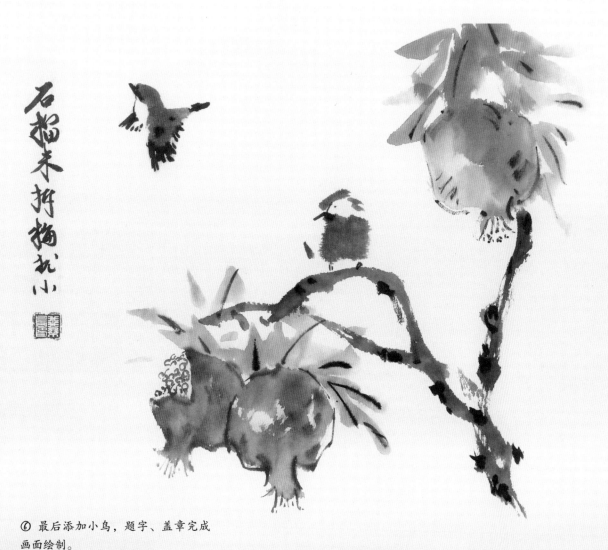

⑥ 最后添加小鸟，题字、盖章完成画面绘制。

（三）石榴谱

石榴的形象变化丰富，绘制时行笔组合变化也比较多，且造型上多为开口石榴。石榴谱为不同形象的石榴展示。

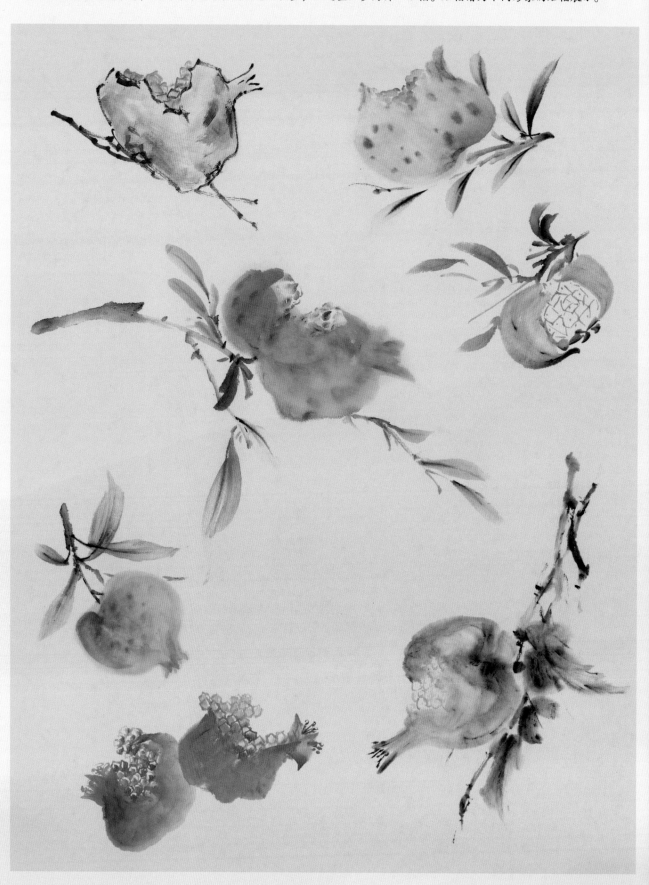

八、荔枝

荔枝一向有"吉利"的寓意，但是绘制荔枝却有一个难点就是绘制其果实表面斑驳的颗粒感，本例将采用"先染后点"的方式来处理。

（一）画法分析

荔枝图的画法主要分为两种，即叶片和果实的绘制，下面是关于叶片和果实的一些绘制要点。

叶片的绘制

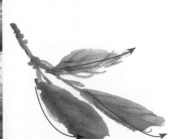

荔枝叶：叶片相对较长，
笔触较为独立。

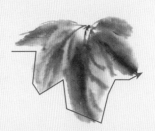

·丝瓜叶和荔枝叶画法补充

丝瓜叶：叶片间的笔触相对
靠拢，轮廓起伏圆润。

葡萄叶为五瓣，叶片之间相
对分开，外形起伏较大。

荔枝的绘制

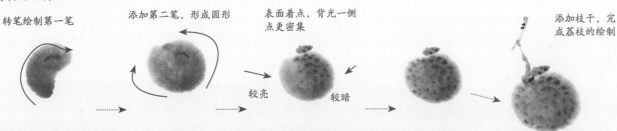

转笔绘制第一笔　　添加第二笔，形成圆形　　表面着点，背光一侧点更密集　　较亮　　较暗　　添加枝干，完成荔枝的绘制

荔枝主要用曙红绘制。和画葡萄的方法一样，两笔绘制一个圆形的果实，但无须留出高光，然后用曙红调和淡墨表现荔枝的质感。

（二）绘画步骤

因为荔枝果实分布较密集，绘制时需用色块将虚实变化区分出来，才能画出层次分明的果实。

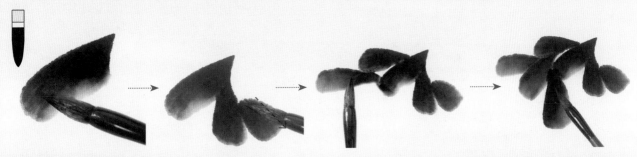

① 荔枝叶片相对较长，在绘制时笔触以长条形表现。蘸取重墨，以中锋或切锋入笔，用侧锋行笔绘制叶片形状，然后以三四片的形式按扇形排列为一组叶片。

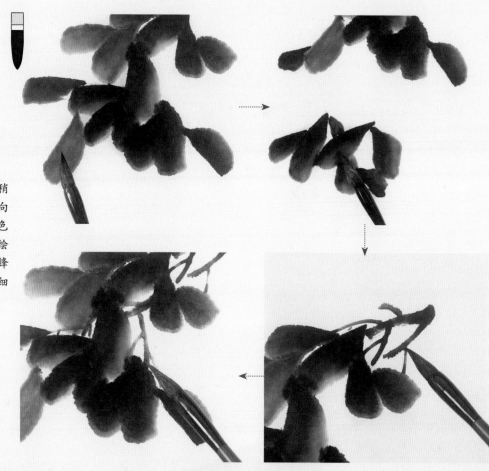

② 添加叶片，笔尖蘸墨稍浓，然后在行笔时笔尖指向前一片叶片的尖部，让墨色深浅交替出现。完成叶片绘制后，直接使用重墨以中锋行笔勾勒树枝，然后添加细枝穿插于叶片之间。

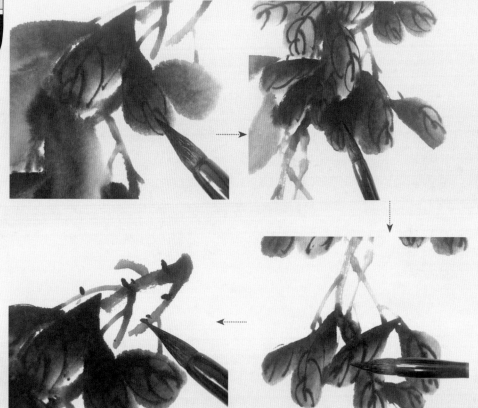

③ 待叶片墨色较干时，以中锋重墨继续勾勒叶脉，最后重墨点苔枝干，以增加质感。

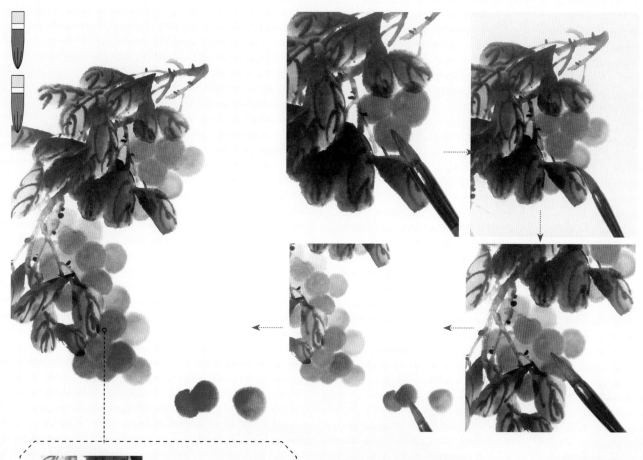

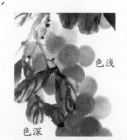

色浅

色深

荔枝果实从下至上，由深至浅，且浅色中也会有偏深的颜色，绘制时注意用色彩区分画面的空间关系。

④ 用曙红和胭脂调色，笔尖蘸取很少的胭脂绘制果实的整体颜色，靠后的果实用色较少，调水较多，用深浅色块将荔枝的层次区分开。

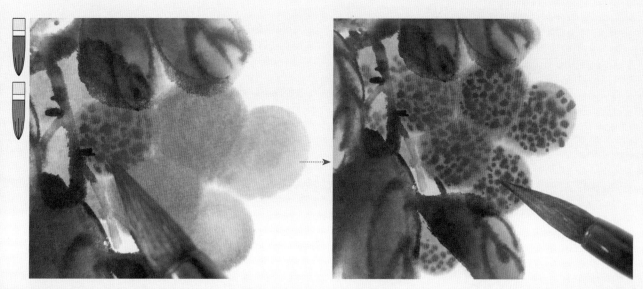

⑤ 根据荔枝果实表面的凹凸质感，用较重的曙红调和胭脂，以小碎点的形式点缀，丰富质感。

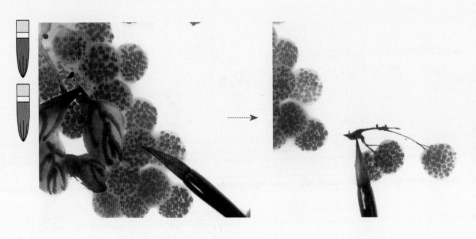

⑥ 完善荔枝果皮的质感，注意荔枝中间点的密度大，四周稍小。完善细节，添加细枝。

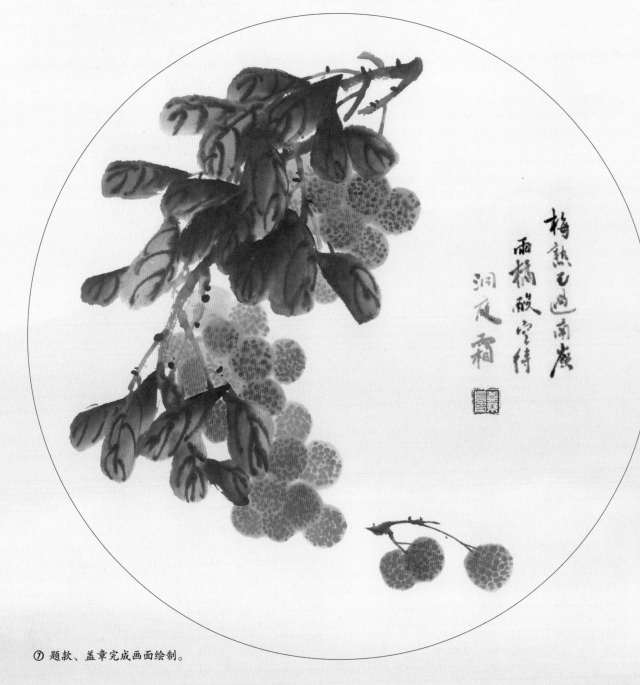

⑦ 题款、盖章完成画面绘制。

（三）荔枝图

同样是圆形构图，利用果叶的形状，即使少画一些荔枝，依然可以将荔枝的质感准确地表现出来。

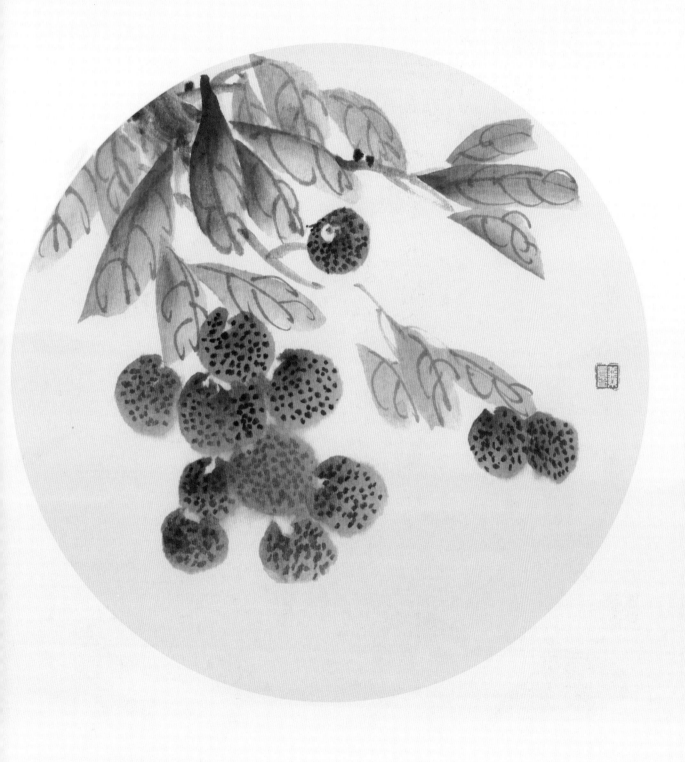

九、枇杷

在绘制枇杷时，我们甚至会用墨色画叶，用淡橘画果，以此来增强画面的对比，给人以强烈的视觉冲击力。此外，再搭配一两只飞鸟，正好有一种"山中佳果熟，引来飞鸟顾"的怡然感。

（一）画法分析

枇杷的画法分两种，一种是先勾线后上色，另一种是直接上色，然后用墨色勾勒枝丫并点缀细节，本例采用第二种画法进行表现。

枇杷画法一：这种枇杷的画法，先用淡墨勾勒枇杷的外形，然后绘制枝干，用蘸有藤黄的笔尖再蘸曙红涂染枇杷，最后以浓墨点缀果蒂。

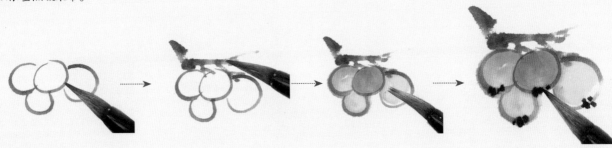

枇杷画法二：直接用蘸有藤黄的笔尖再蘸曙红，以中锋转笔行笔绘制枝干，最后点缀果蒂。

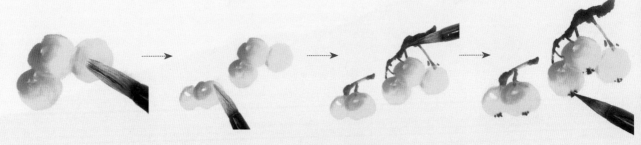

（二）绘画步骤

先绘制叶片和枝干，然后添加果实，因此在绘制叶片时就要将果实的空间提前预留出来。

① 用整个笔锋取重墨，然后用笔尖适当蘸取一些浓墨，下笔后侧锋行笔，利用笔锋长度表现叶片的宽度。同时注意行笔时可以稍带倾斜，画出更加尖锐的叶片。用此法绘制不同朝向的叶片。

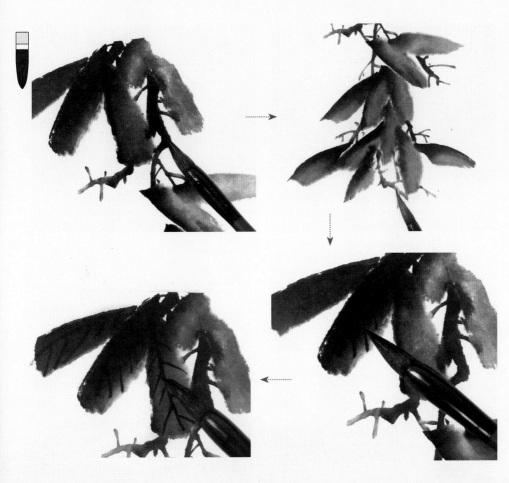

② 画完枇杷叶，直接用浓墨中锋绘制枝干，先勾粗枝，再勾细枝。从枝干出发，勾勒叶片的叶脉，同样采用先勾主叶脉，再根据主叶脉勾勒支叶脉的方法绘制。

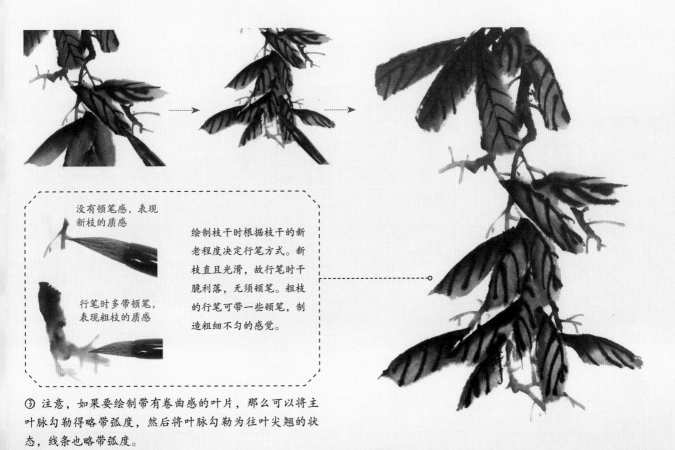

没有顿笔感，表现新枝的质感

行笔时多带顿笔，表现粗枝的质感

绘制枝干时根据枝干的新老程度决定行笔方式。新枝直且光滑，故行笔时干脆利落，无须顿笔。粗枝的行笔可带一些顿笔，制造粗细不匀的感觉。

③ 注意，如果要绘制带有卷曲感的叶片，那么可以将主叶脉勾勒得略带弧度，然后将叶脉勾勒为往叶尖翘的状态，线条也略带弧度。

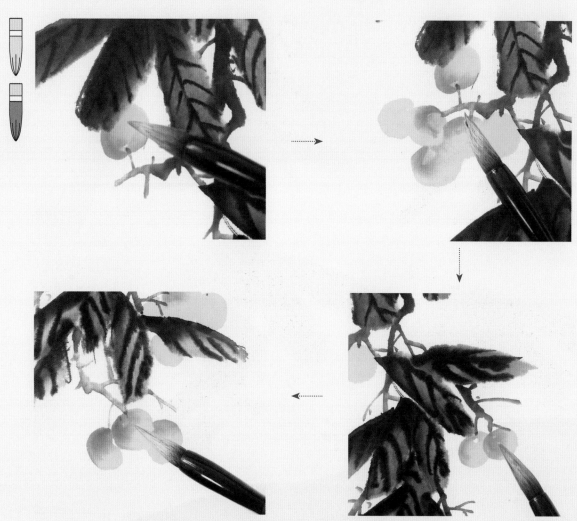

④ 画完叶片和枝干后，开始绘制枇杷。先蘸藤黄，笔尖蘸赭石，以侧锋转笔行笔绘制。采用同样的方法添加其他枇杷，注意用色彩将枇杷的前后遮挡关系表现出来。

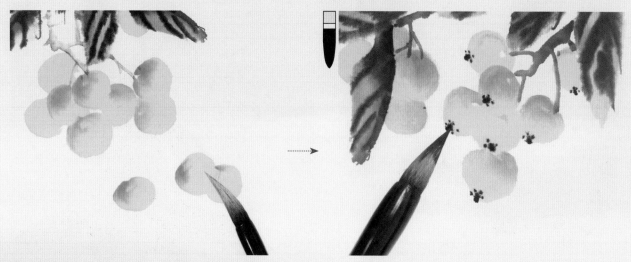

⑤ 采用相同的方法，将剩余的枇杷绘制完整。待枇杷的底色干透后，用浓墨点缀枇杷底部，完善枇杷的细节特征，注意区分果蒂的大小。

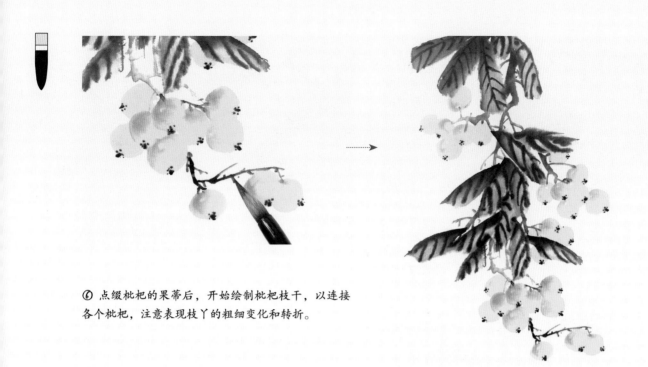

⑥ 点缀枇杷的果蒂后，开始绘制枇杷枝干，以连接各个枇杷，注意表现枝丫的粗细变化和转折。

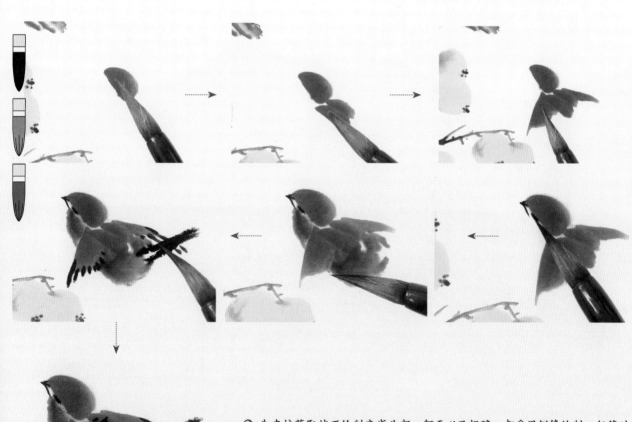

⑦ 先直接蘸取赭石绘制麻雀头部、躯干以及翅膀，都采用侧锋绘制，行笔时注意笔触大小的变化。以浓墨勾勒喙，淡墨绘制腹部，最后以浓墨中锋行笔绘制翅膀和尾部，用浓墨点缀背部并勾勒爪。

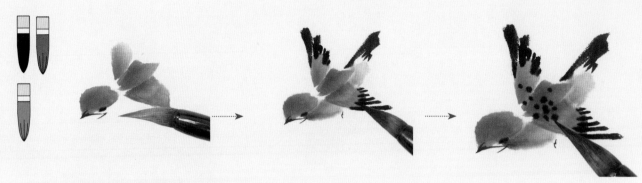

⑧ 继续使用相同的颜色和画法，绘制第二只麻雀。这只麻雀是朝下方飞的，因此刻画难点是将麻雀飞行的动态表现出来。如果两个翅膀长得更开，头部靠下，则会有一种俯冲感。

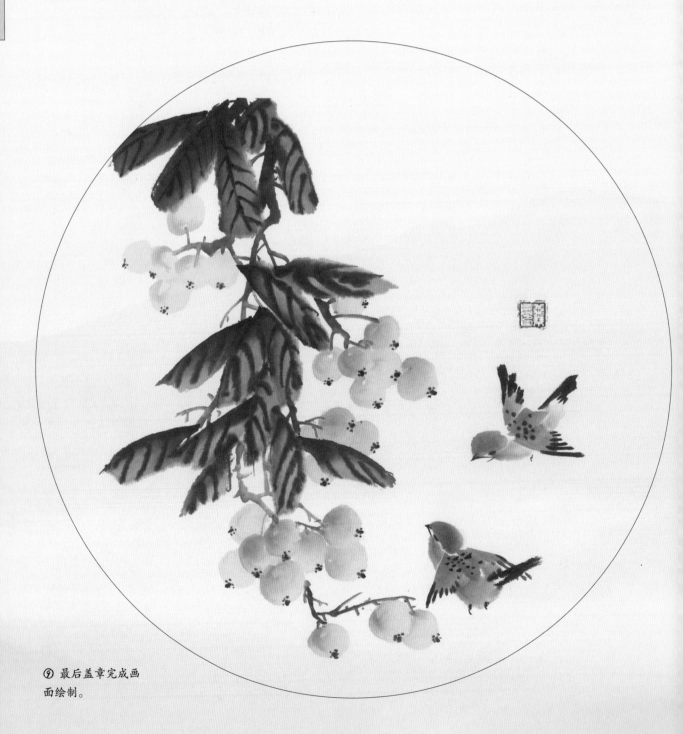

⑨ 最后盖章完成画面绘制。

（三）枇杷图

在绘制画面元素较多的组合果蔬画时，可以先定出主体物摆放的位置，再依次画出次要物体。作为初学者，可以先用铅笔轻轻地在画面上大致定出各物体的位置，再进行描绘。

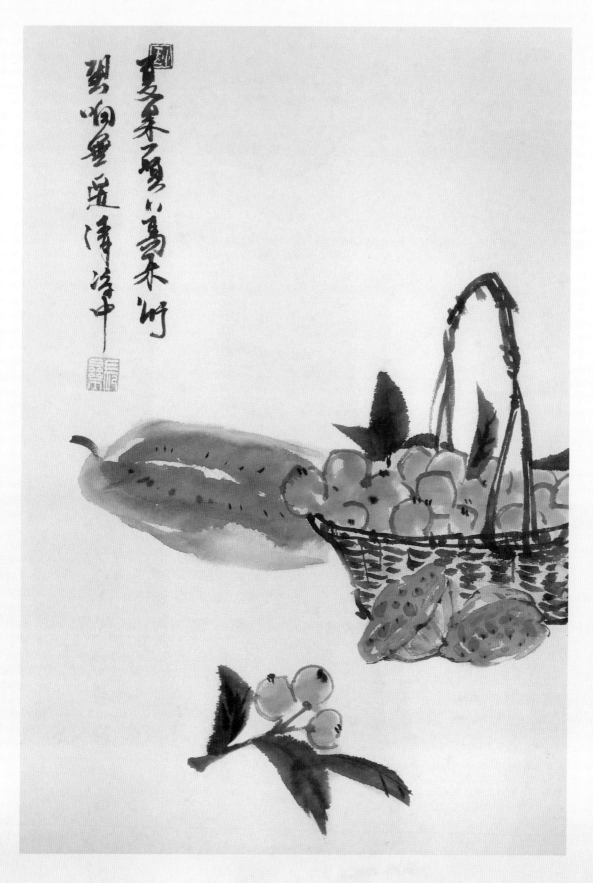

十、葡萄

葡萄有"硕果""多福"的寓意，也是画家经常表现的对象。葡萄经常以串的形式出现，因此在表现时注意将葡萄的前后层次表达清楚。

（一）画法分析

本幅画可以用卧锋行笔，两笔画出一颗葡萄，空出的部分表现葡萄表面的高光，以此增强光滑感和剔透感。

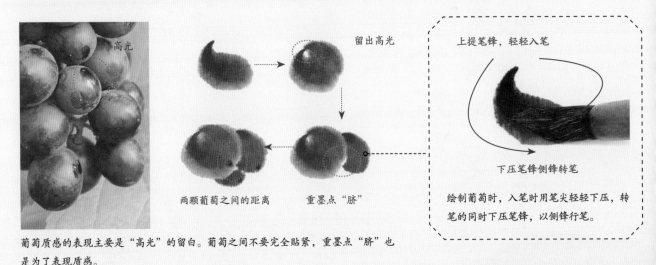

高光

留出高光

两颗葡萄之间的距离　　重墨点"脐"

上提笔锋，轻轻入笔

下压笔锋侧锋转笔

绘制葡萄时，入笔时用笔尖轻轻下压，转笔的同时下压笔锋，以侧锋行笔。

葡萄质感的表现主要是"高光"的留白。葡萄之间不要完全贴紧，重墨点"脐"也是为了表现质感。

（二）绘画步骤

因为葡萄串的数量较多，在绘制时注意用深浅不一的颜色，将前后的空间变化区分出来。

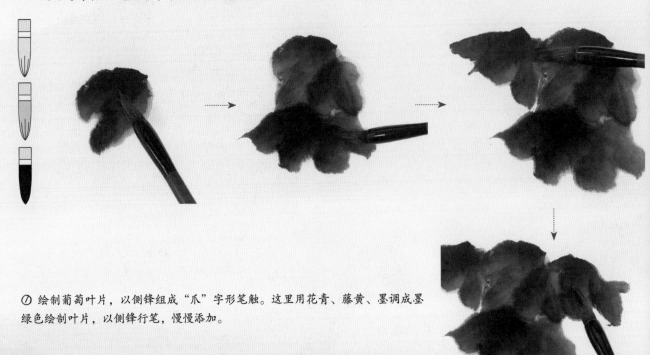

① 绘制葡萄叶片，以侧锋组成"爪"字形笔触。这里用花青、藤黄、墨调成墨绿色绘制叶片，以侧锋行笔，慢慢添加。

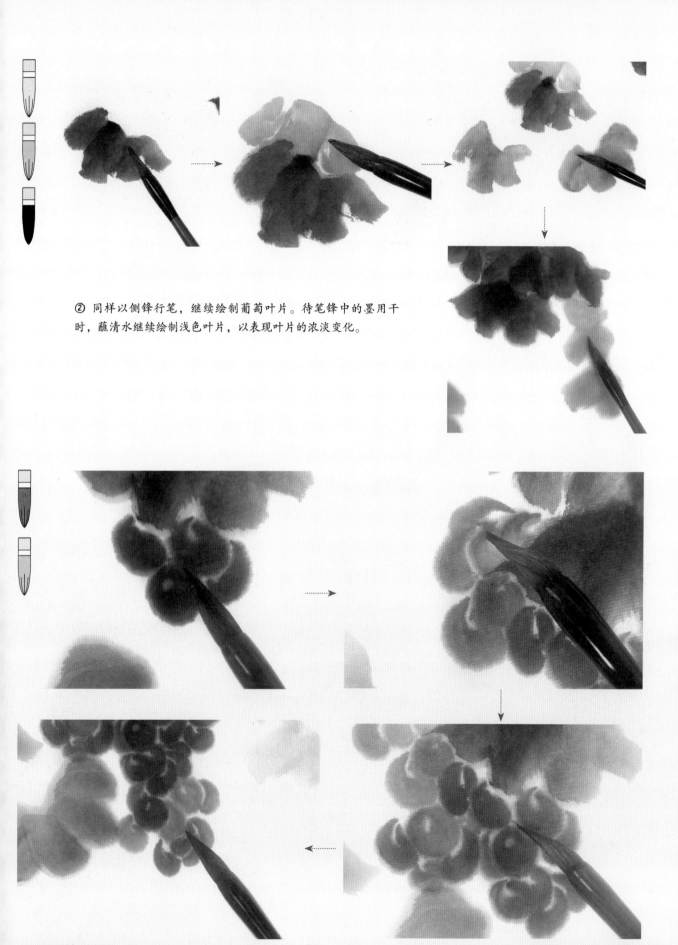

② 同样以侧锋行笔，继续绘制葡萄叶片。待笔锋中的墨用干时，蘸清水继续绘制浅色叶片，以表现叶片的浓淡变化。

③ 用曙红和花青调成紫色，依次添加葡萄的果实，注意葡萄的颜色不是一成不变的，同时要留出葡萄高光的部分，表现其光滑的质感。

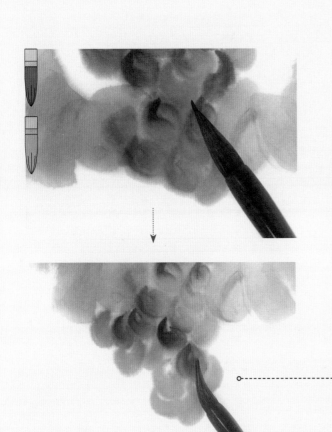

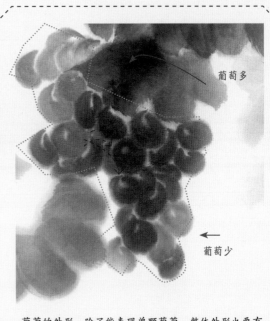

葡萄多

葡萄少

葡萄的外形，除了能表现单颗葡萄，整体外形也要有大小的变化。越往藤根处，果实越多。

④ 继续用曙红、花青和清水调和浅紫色，添加靠后的葡萄果实，注意靠后的葡萄颜色比前面的浅一些。

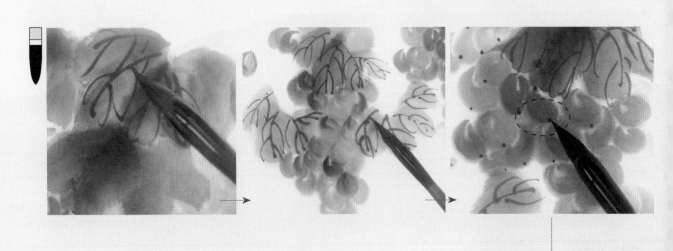

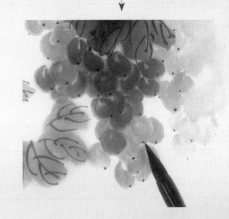

⑤ 待画叶片的笔墨八分干时，用中锋以重墨勾勒叶脉。然后在每颗葡萄的尖部，用中锋以重墨点缀墨点，以表示葡萄脐。

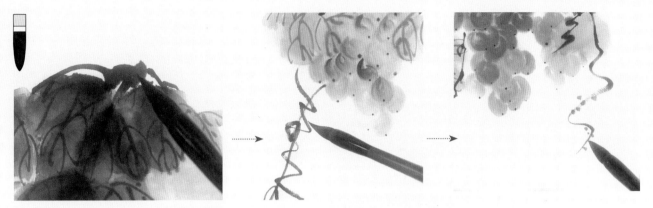

⑥ 用重墨勾勒藤蔓。以中侧锋并行，绘制主干藤蔓，然后用中锋快速行笔勾勒缠绕的藤蔓。

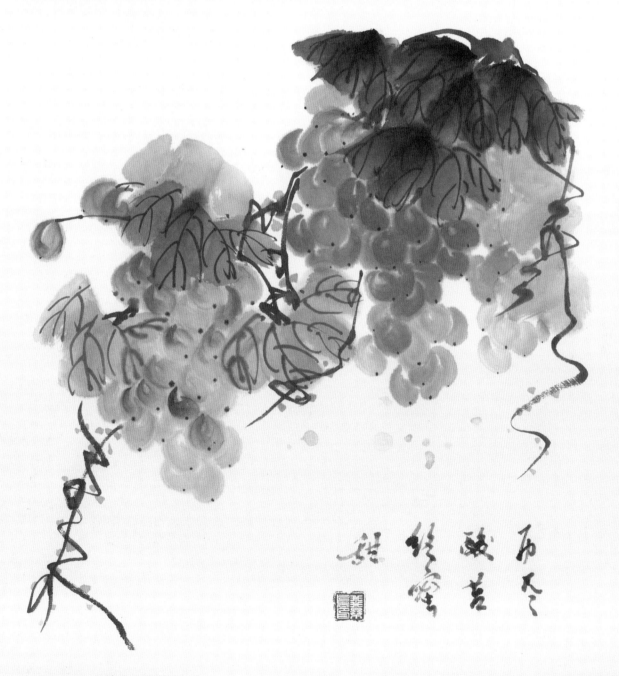

⑦ 最后题款、盖章完成画面的绘制。

（三）葡萄谱

在绘制不同的葡萄画作时，注意叶片与葡萄的疏密、穿插关系，尽可能多地绘制一些弯曲的藤蔓，使画面更具生命力。

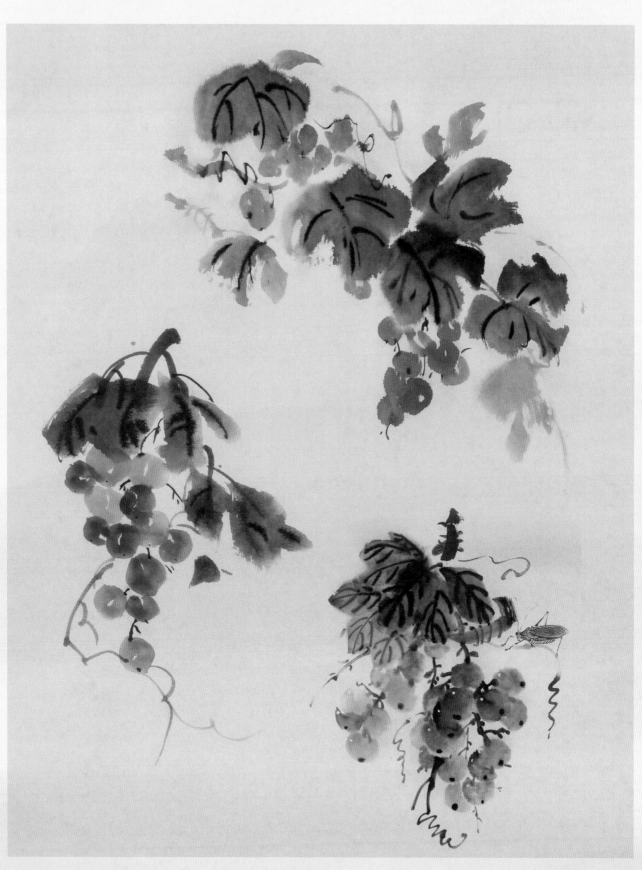

十一、秋韵满堂

绘制元素较多的组合画作时，要注意各物体的比例关系要符合实际情况，切不可猜想着画，这样才能创作出贴近实际情况的作品。例如本幅作品中南瓜最大，蟋蟀次之，樱桃最小。

（一）画法分析

南瓜是画面的重心，因此绘制前可以先对南瓜的结构进行分析，这样才能在下笔时做到心中有数，且不会出现结构性错误。

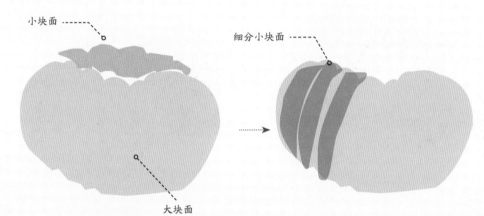

小块面

细分小块面

大块面

在画南瓜的时候，可以把南瓜分成两个大块面，然后再在大块面中分出小块面，并仔细描绘即可。

（二）绘画步骤

先从南瓜果肉开始绘制，然后再画叶片和其他水果。

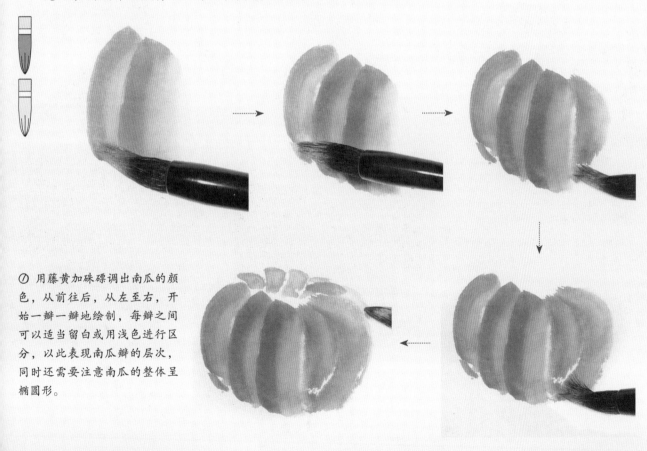

① 用藤黄加硃磦调出南瓜的颜色，从前往后，从左至右，开始一瓣一瓣地绘制，每瓣之间可以适当留白或用浅色进行区分，以此表现南瓜瓣的层次，同时还需要注意南瓜的整体呈椭圆形。

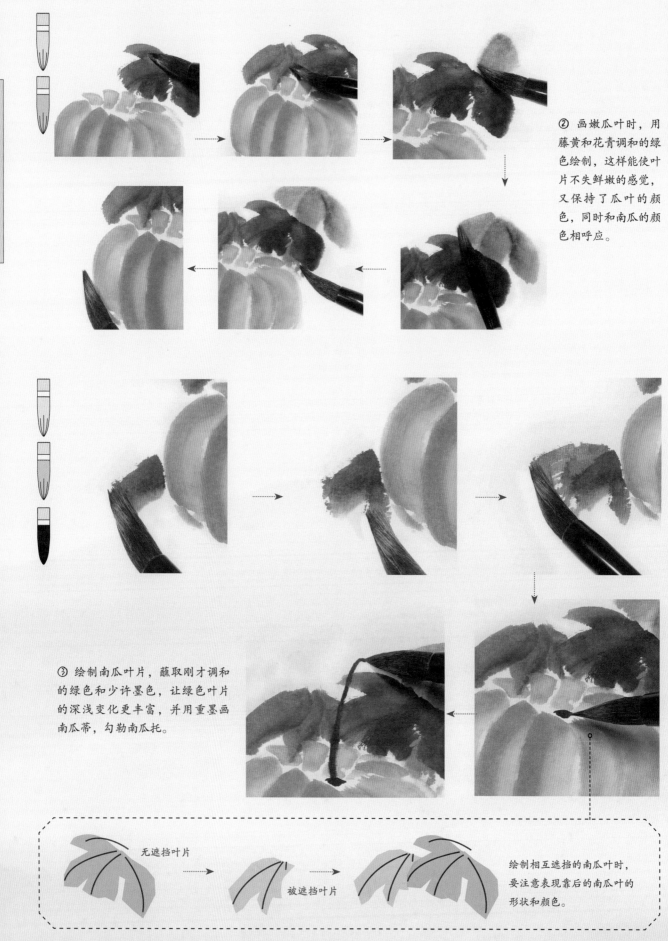

② 画嫩瓜叶时，用藤黄和花青调和的绿色绘制，这样能使叶片不失鲜嫩的感觉，又保持了瓜叶的颜色，同时和南瓜的颜色相呼应。

③ 绘制南瓜叶片，蘸取刚才调和的绿色和少许墨色，让绿色叶片的深浅变化更丰富，并用重墨画南瓜蒂，勾勒南瓜托。

无遮挡叶片

被遮挡叶片

绘制相互遮挡的南瓜叶时，要注意表现靠后的南瓜叶的形状和颜色。

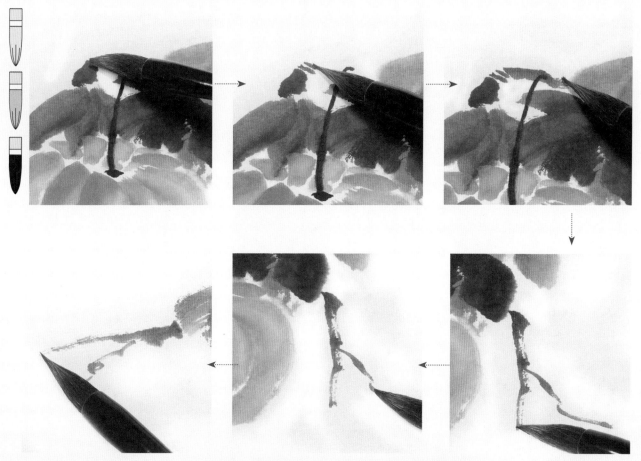

④ 勾勒瓜藤时，需要注意瓜藤的节奏和走向，靠近南瓜的瓜藤粗一些，远离南瓜的瓜藤细一些。

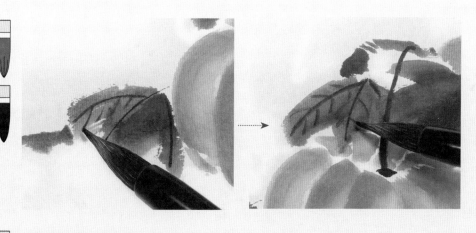

⑤ 勾画叶茎时，需要注意次要的叶片用稍淡的墨色勾勒，主要的叶片用重墨勾勒，注意三片叶片为一组，勾叶脉也要以此为依据。

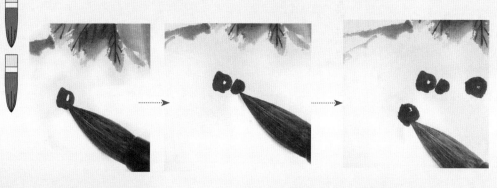

⑥ 绘制樱桃时，选择鲜亮的曙红，可以在笔尖加少许淡墨，使樱桃颜色不会太单一。

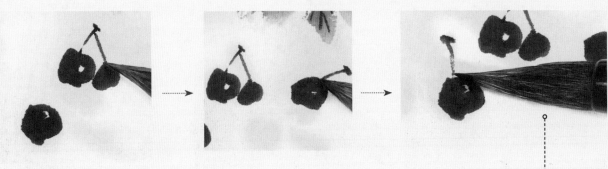

⑦ 蘸取重墨，勾画樱桃蒂，注意它们的方向是不一致的，且樱桃蒂的线条相对较细。

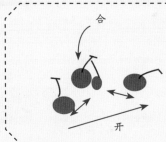

绘制樱桃的组合，要注意它们之间的节奏和开合的关系。

⑧ 绘制蝈蝈时，先蘸取淡墨画蝈蝈的腹部，然后用笔尖勾勒蝈蝈的六条腿。

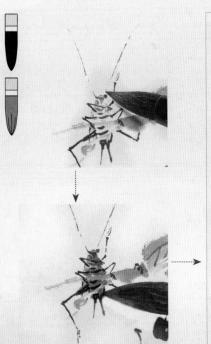
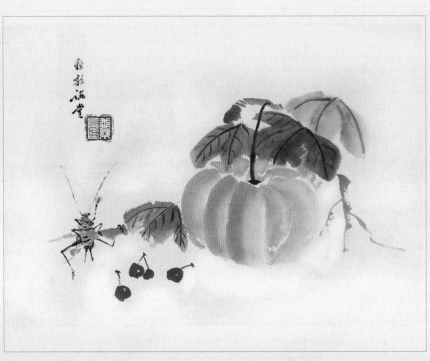

⑨ 整理画面，先蘸取重墨用勾线笔画出蝈蝈的触角，然后用重墨和赭石调和的颜色为蝈蝈着色。最后题款、盖章完成画面的绘制。

果蔬图

第四章

让大家的绘画水平得到进一步提高。
所学的绘画技法，再通过不同的案例，
摹作为学习的开始，通过临摹巩固前面
度，构图也更加完整，因此会以古画临
本章的案例会在上一章的基础上增加难

一、《枇杷小鸟》（临摹）

前面我们学习了枇杷的画法，本节通过临摹古画，学习如何将前面所需的绘制技法应用到更多类型的画作中。

（一）古画分析

中国传统国画基础入门——果蔬

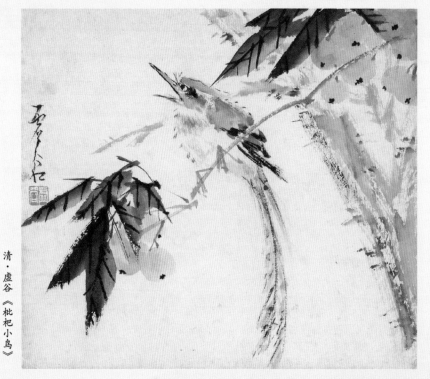

清·虚谷《枇杷小鸟》

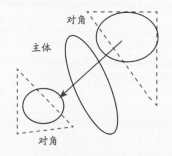

构图分析

对角

主体

对角

这幅画的构图采用了对角的形式，小鸟处于两个对角的中间，是画面的视觉中心。

行笔分析

此图用色较多，行笔的特点较为突出，多用干涩的笔触进行勾勒，如树干和鸟的尾巴等。

用色分析

用色主要是以藤黄、鹅黄为主，再通过砝碌叠加层次，更凸显了果实的质感。

（二）临摹步骤

临摹这幅画，先绘制枇杷，完成后添加主体物，最后绘制树干，并整理画面。

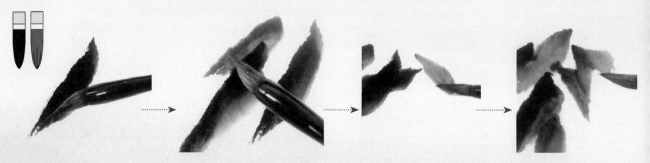

① 用侧锋行笔绘制叶片，根据原作叶片的分布状态进行摆放。绘制时先画右上角的一组叶片，然后添加另一组。

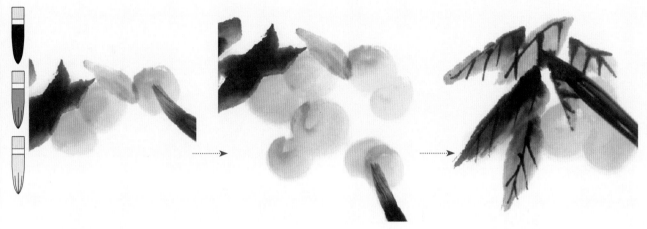

② 蘸取藤黄调和硃磦绘制枇杷，运用卧锋转笔的形式行笔。接着蘸取重墨勾勒叶脉，叶脉线条纤细且富有变化，不要画满叶片，这样看起来会更自然。

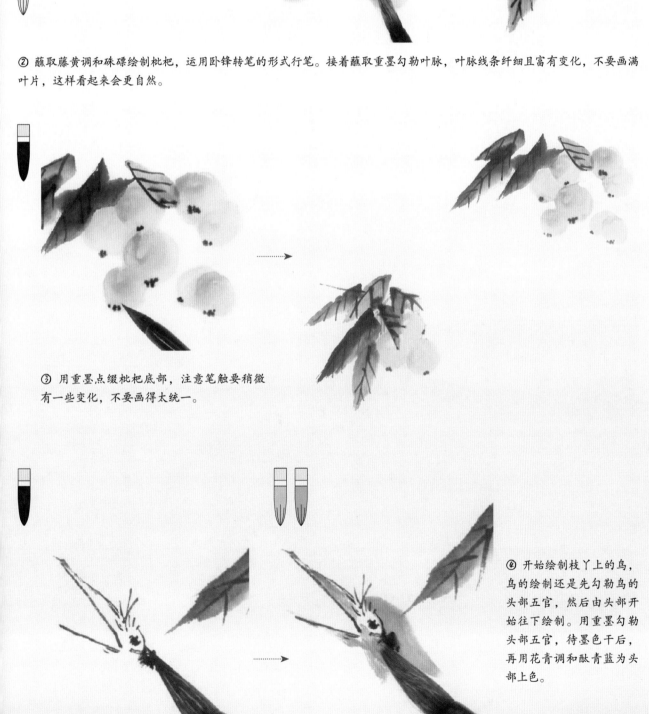

③ 用重墨点缀枇杷底部，注意笔触要稍微有一些变化，不要画得太统一。

④ 开始绘制枝丫上的鸟，鸟的绘制还是先勾勒鸟的头部五官，然后由头部开始往下绘制。用重墨勾勒头部五官，待墨色干后，再用花青调和酞青蓝为头部上色。

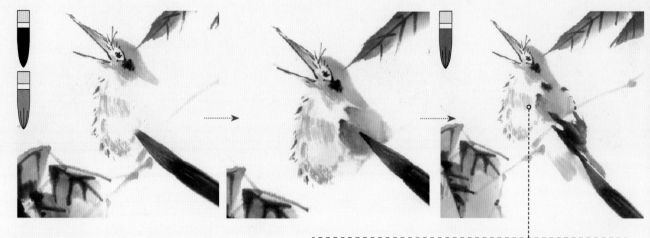

⑤ 头部画好后,开始画鸟的身子。腹部先用散锋蘸取赭石绘制,再用重墨丰富翅膀。蘸取淡墨用中锋连接枝干。

表现腹部羽毛时,用散锋干笔进行皴擦表现,用色较淡。

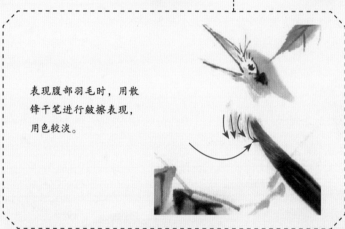

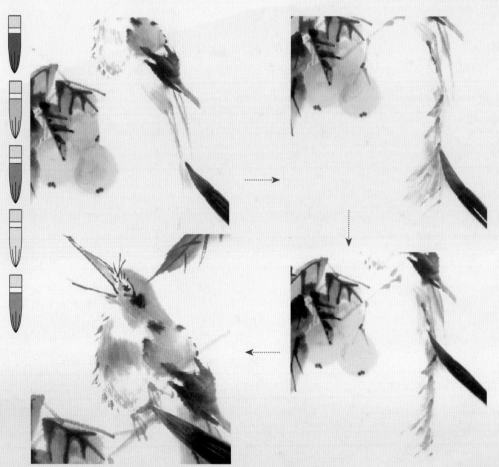

⑥ 绘制尾巴时,先用中锋干笔勾勒,再以侧锋干笔皴擦,最后进行染色。先用赭石调和藤黄染色,然后用笔尖蘸花青轻轻复染,用砝磦勾勒鸟的爪。

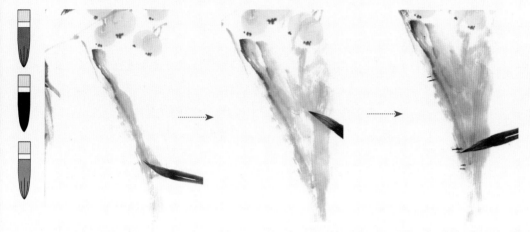

⑦ 树干用笔较干，以侧锋绘制树干。然后用侧锋丰富树干的内部，最后用重墨点缀树干，以丰富画面重色。

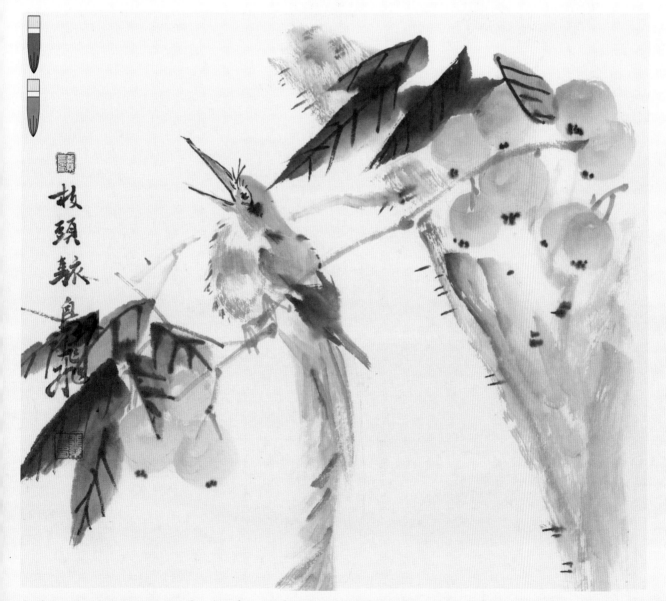

⑧ 蘸取淡墨和少许赭石调和的浅色，勾勒靠后的浅色枝干，让构图变得更完整。题款、盖章完成画面临摹。

二、蔬菜图

当多种蔬菜同时出现在同一幅画中，就要注意元素的组合方式，不能将所有对象都放置在同一个位置，要做到疏密结合，突出主体。

（一）画法分析

前面我们已经学习了侧锋行笔的方法，本节将学习白菜的绘制技巧。因为白菜叶较大，这里选用侧锋转卧锋的方法来表现叶片。

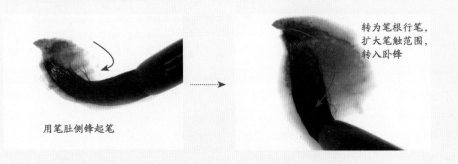

用笔肚侧锋起笔

转为笔根行笔，扩大笔触范围，转入卧锋

所谓"侧锋转卧锋"就是利用部分笔肚侧锋起笔，接着转入笔根行笔，扩大笔触范围，转入卧锋。

（二）绘画步骤

对于白菜梗，要以"片"的组合方式进行绘制，这样才能让画面更清晰，不至于杂乱。

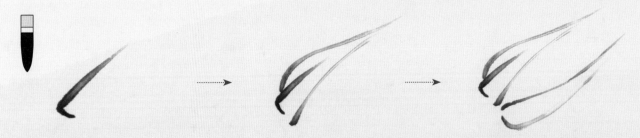

① 以重墨勾勒白菜梗，注意墨色的深浅变化，靠近白菜根的颜色稍微深一些，且菜梗轮廓的线条较纤细。

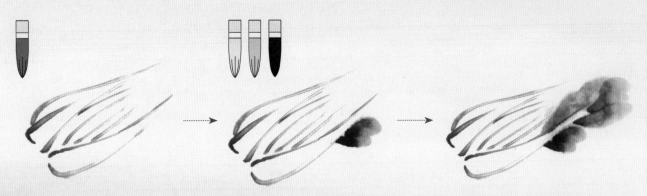

② 继续丰富中间被遮挡的菜梗。笔头蘸取花青和藤黄，笔尖蘸墨绘制菜叶，这样画出来的绿色会更富于变化，靠近菜梗部分的菜叶颜色更深。

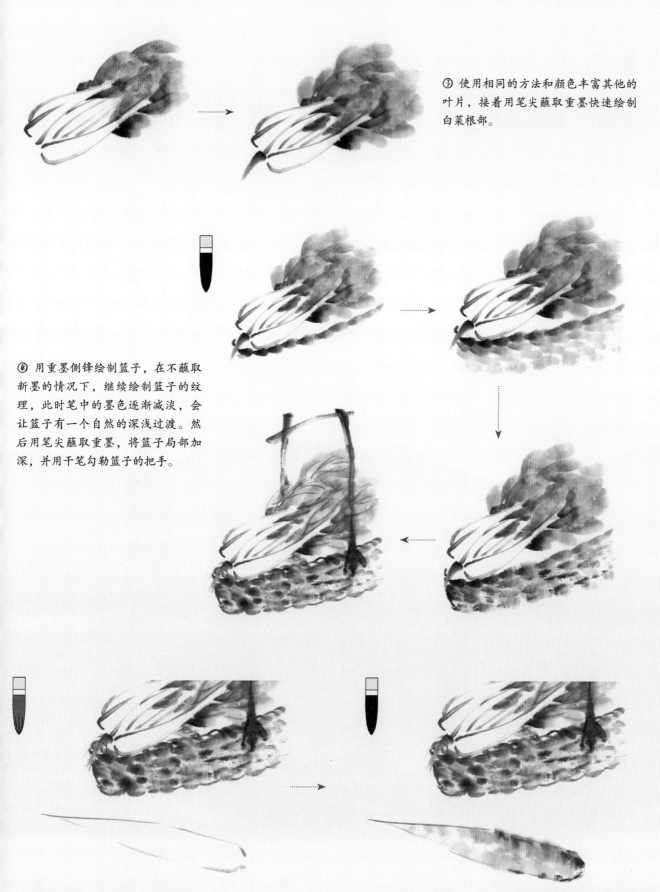

③ 使用相同的方法和颜色丰富其他的叶片，接着用笔尖蘸取重墨快速绘制白菜根部。

④ 用重墨侧锋绘制篮子，在不蘸取新墨的情况下，继续绘制篮子的纹理，此时笔中的墨色逐渐减淡，会让篮子有一个自然的深浅过渡。然后用笔尖蘸取重墨，将篮子局部加深，并用干笔勾勒篮子的把手。

⑤ 蘸取淡墨，在篮子下方勾勒白萝卜的轮廓。待轮廓线条干后，用笔尖蘸重墨侧锋丰富结构，墨色主要集中在萝卜比较粗的一侧。

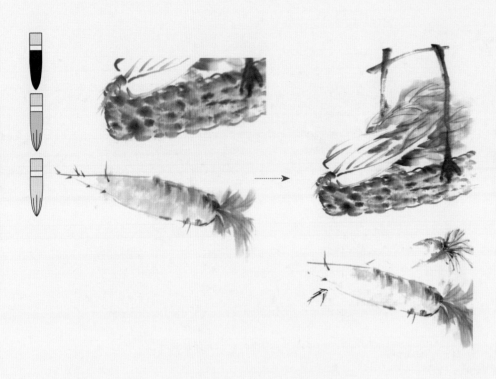

⑥ 调和花青和藤黄，中锋起笔侧锋行笔，绘制萝卜叶片，并用重墨勾勒萝卜须。接着在大萝卜旁边添加第二个小萝卜，以丰富画面元素。

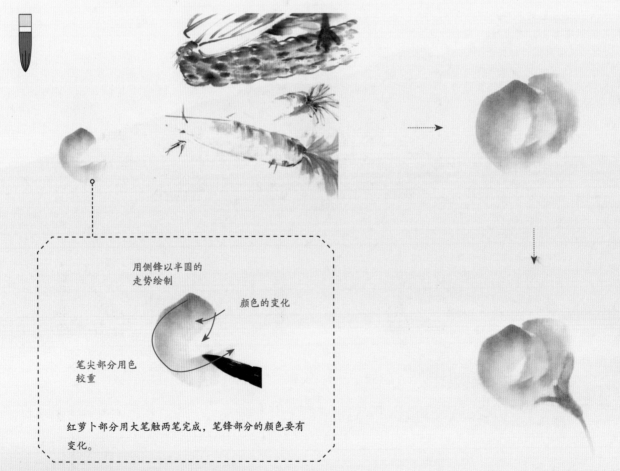

用侧锋以半圆的走势绘制

颜色的变化

笔尖部分用色较重

红萝卜部分用大笔触两笔完成，笔锋部分的颜色要有变化。

⑦ 蘸取曙红和清水调出偏浅的红色，以绘制红萝卜。待第一笔干透后，在旁边绘制第二笔，此时萝卜的形态可用椭圆形概括。接着用稍深的颜色勾勒萝卜的尖部。

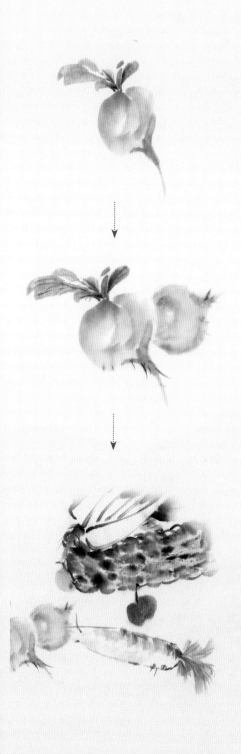

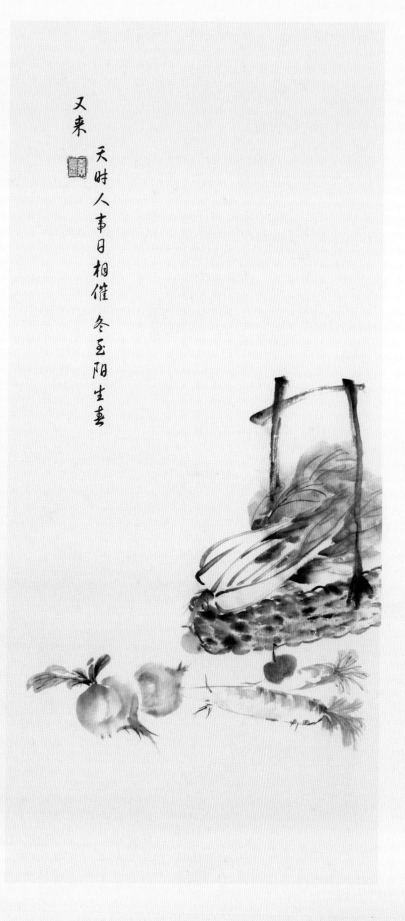

又来

天时人事日相催 冬至阳生春

⑧ 蘸取藤黄、花青和少许曙红调出的绿色，绘制萝卜叶。中锋起笔侧锋行笔，红萝卜的叶片颜色稍微偏红。接着用重墨勾勒叶脉，添加第二个红萝卜，叶片上有小笔触穿插。最后丰富画面，添加两个红果，完成画面的绘制。

三、白菜、萝卜和樱桃

当背景的蔬菜颜色较深时，靠前的蔬菜一般选择浅色或偏鲜艳的颜色。通过色彩的深浅和鲜艳程度的变化，让前后层次得以区分，同时也让画面的色彩变得更丰富。

（一）画法分析

画面整体采用三角形构图，利用大白菜的叶片形状，为画面构建一个稳定的形态。因为三个物体的形状差异较大，樱桃最小，萝卜居中，白菜最大，可以让画面层次分明，不同的细节让画面变得更耐看。

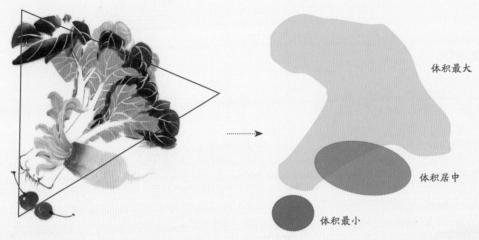

体积最大

体积居中

体积最小

（二）绘画步骤

画面中的萝卜颜色最浅，因此从它开始描绘，同时通过确定萝卜的位置，找准大白菜的位置，刻画时注意白菜梗线条要纤细且富有变化。

① 用整个笔锋蘸取石绿，加入少量钛白调和，再用笔尖蘸取曙红，多用笔尖刮调，让曙红和浅石绿之间形成渐变效果。使用侧锋下笔，压下笔锋后横摆，并适当用笔尖勾勒，修饰形状。

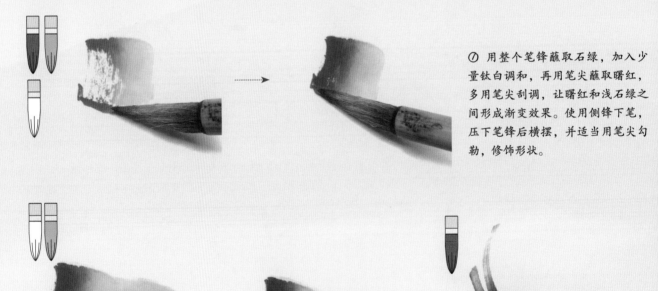

② 将笔尖上蘸有的曙红洗掉，重新蘸取石绿和钛白的混合色，顺着萝卜的形状，往根部继续使用侧锋画出完整的形状。待形状确定后，在根部用中锋勾勒一条弯曲的长根。笔尖蘸取少量曙红，但不调和均匀，从萝卜头部开始勾勒叶梗。

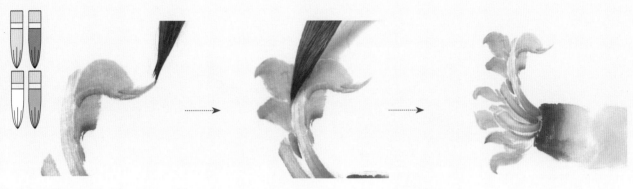

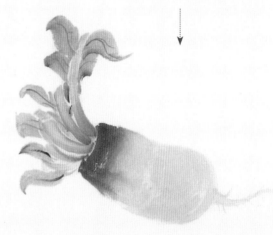

③ 蘸取酞菁蓝和藤黄调和的浅绿色，并用笔尖蘸取少许酞菁蓝增加色彩变化。沿着叶梗两侧，并用略带扭曲的行笔方式，画出叶梗两侧的叶片。每次扭曲的长度和方向可以有所区别，这样画出的叶片形状也会更加丰富。待萝卜根部水分干后，用勾线笔蘸取石绿和钛白的混合色，在主根两侧勾勒少许小根须。

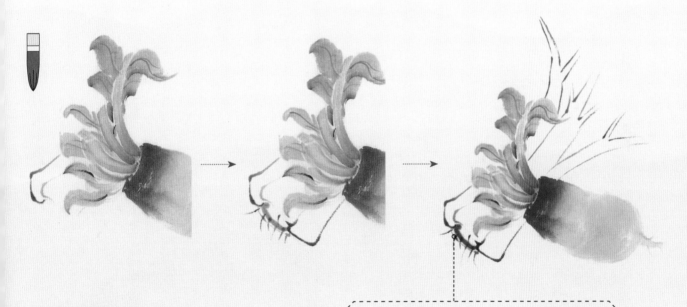

④ 用勾线笔蘸取淡墨，将笔在纸巾上擦拭，尽量将水分吸干，并在萝卜背后勾勒白菜梗。勾线时注意行笔要轻快，不可拖泥带水。如果行笔中途无法一笔勾完，完全可以断开后再进行拼接。

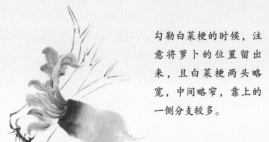

勾勒白菜梗的时候，注意将萝卜的位置留出来，且白菜梗两头略宽，中间略窄，靠上的一侧分支较多。

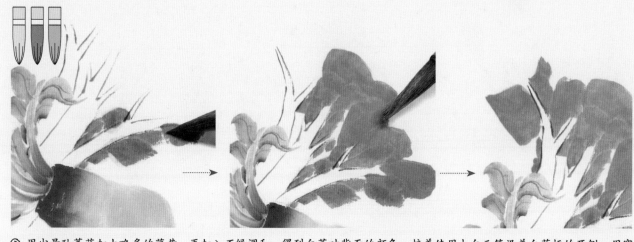

⑤ 用少量酞菁蓝加上略多的藤黄，再加入石绿调和，得到白菜叶背面的颜色。接着使用大白云笔沿着白菜梗的两侧，用宽窄、长短不一的侧锋线条画上叶片。行笔时可以时而横摆，时而下切，以不同的笔法增加笔触的变化，只要将叶梗中间的空隙填充完整即可。

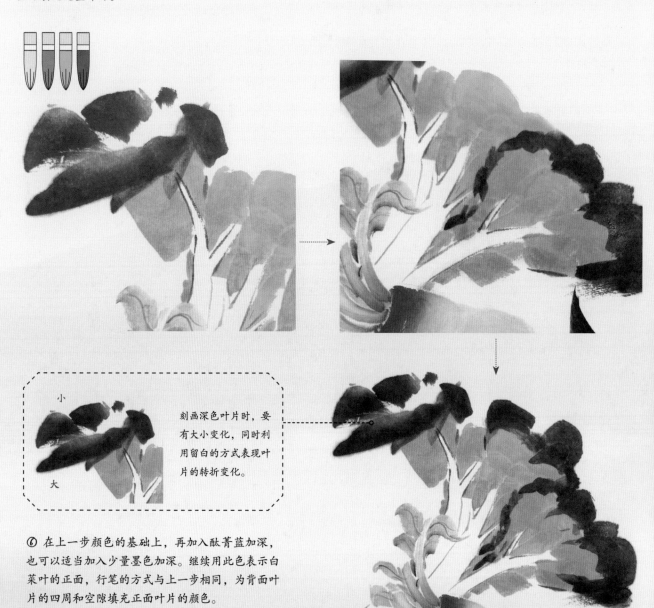

小

刻画深色叶片时，要有大小变化，同时利用留白的方式表现叶片的转折变化。

大

⑥ 在上一步颜色的基础上，再加入酞菁蓝加深，也可以适当加入少量墨色加深。继续用此色表示白菜叶的正面，行笔的方式与上一步相同，为背面叶片的四周和空隙填充正面叶片的颜色。

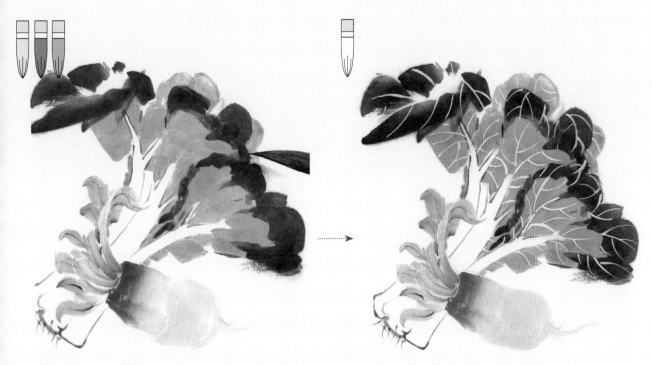

⑦ 适当加水减淡，让颜色更通透，然后在外围加上少许笔触，表示叶片的层次感。直接用勾线笔蘸取钛白，在叶片表面勾勒Y字形的叶脉，注意叶脉的朝向都是从叶梗往四周分散的。

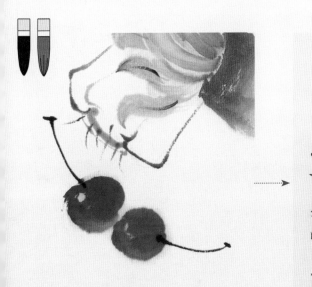

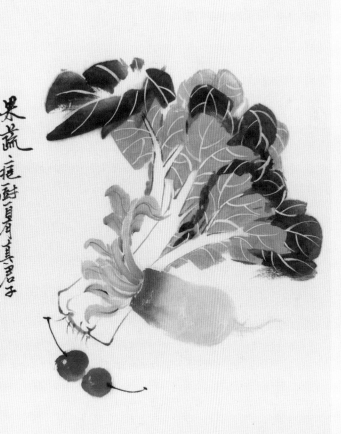

⑧ 用小号笔蘸取曙红，然后笔尖上可以略蘸更干的曙红，让笔锋上的色彩更有层次感。使用卧锋行笔的方式，以左右各一笔的笔触包裹为一个圆形，表示樱桃形状。再用这样的行笔方式画两颗樱桃。勾线笔蘸取重墨，在樱桃的一端勾勒一根较利落的线条，表示果梗，起笔和收笔处都可以略微顿一下，表示果梗的连接点。最后题款完成画面绘制。

四、盘中食

这幅画中表现的水果种类较多，且主要集中在画面右侧，因此为了保持画面的平衡感，在左侧画了一些樱桃，这样不至于让画面重心往右偏移，导致画面失衡。

（一）画法分析

简单的国画一般是直接绘制的，因此需要先对组合物体的形状有一个概念，再下笔描绘，这样才能避免出现物体形状或大小不协调的问题。

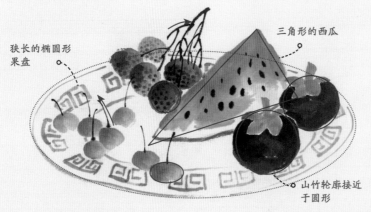

狭长的椭圆形果盘

三角形的西瓜

山竹轮廓接近于圆形

水果和果盘皆可用大小不同的椭圆形和三角形概括，果柄用单线表现即可，分析画面时要注意各物体之间的遮挡关系。

（二）绘画步骤

从最右侧的山竹开始绘制，接着才是靠后的西瓜、荔枝等，这是为了借助山竹确定西瓜和荔枝等物体的位置，在不打草稿的情况下，避免物体偏移过多。

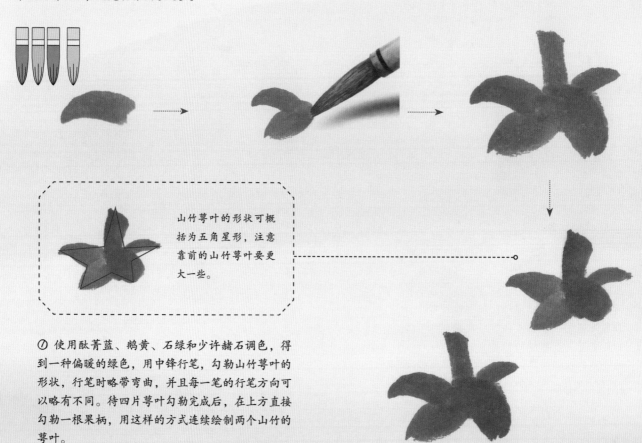

山竹萼叶的形状可概括为五角星形，注意靠前的山竹萼叶要更大一些。

① 使用酞菁蓝、鹅黄、石绿和少许赭石调色，得到一种偏暖的绿色，用中锋行笔，勾勒山竹萼叶的形状，行笔时略带弯曲，并且每一笔的行笔方向可以略有不同。待四片萼叶勾勒完成后，在上方直接勾勒一根果柄，用这样的方式连续绘制两个山竹的萼叶。

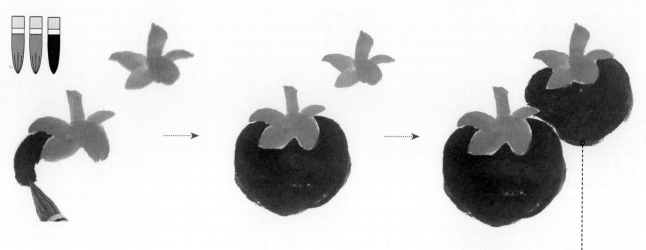

② 使用紫色和胭脂调色，笔尖蘸取少许重墨，从山竹萼叶的缝隙开始着笔，笔尖注意修饰萼叶的形状。在包裹萼叶处可以使用中锋行笔，保证萼叶形状不被破坏。接着在山竹下方，使用侧锋行笔，包裹出一个完整的圆，以此法画完两个山竹的果实。

后方的山竹略小一些，且与前方的山竹有一条狭窄的缝隙，以区分二者。

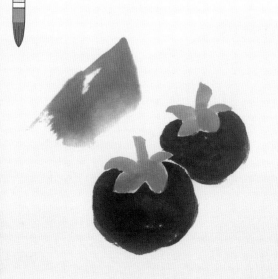

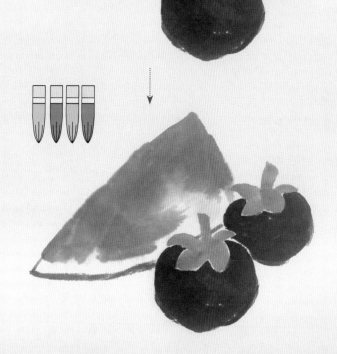

③ 蘸取大红色，然后加上大量清水减淡，再用笔尖蘸取较浓的大红色。根据一牙西瓜的轮廓侧锋行笔，笔尖朝上，笔根朝下，下笔后快速行笔，画出最主要的一大笔，然后使用中锋切笔的方式，补充西瓜的形状，直到形成一个三角形。接下来使用画山竹萼叶的颜色，也就是酞菁蓝、鹅黄和石绿的调和色，用笔锋蘸取后中锋行笔，直接将西瓜瓤下方的果皮勾勒出来。

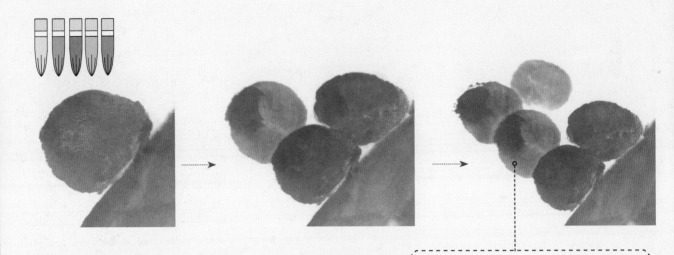

④ 开始绘制荔枝，首先使用花青、藤黄、少量石绿和赭石调色，加入适当清水后得到一种绿色，然后用整个笔锋蘸取后，在笔尖蘸取少量的大红色。使用两笔卧锋行笔的方式补充得到一个圆形（荔枝的形状）。注意在画的时候是先画靠右的，也就是靠前的荔枝。在补充绘制荔枝时，在原本笔锋上蘸取一些清水减淡调和后，再用笔尖蘸取适量大红色，直接在之前的荔枝上绘制。

叠加新的荔枝时，可不避让画好的荔枝，因为较淡的颜色是无法盖住较浓的颜色的。

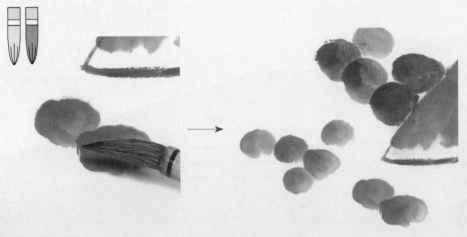

⑤ 开始绘制樱桃，使用藤黄和少许大红调色后，再用笔尖蘸取多一些的大红色。同样是从右往左，从深到浅地绘制。因为笔根上的颜色较薄，而笔尖的大红色较浓，这样在后续叠加樱桃时，笔根重叠在笔尖的颜色上，也不会导致颜色晕染。用同样的方法将樱桃全部画出。

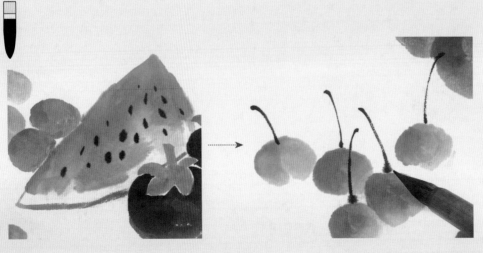

⑥ 用勾线笔直接蘸取较浓的浓墨，先在西瓜瓤上随机点上大小、排列不一的竖点，表示西瓜籽。接着在每颗樱桃上方勾勒一根细细的果柄。

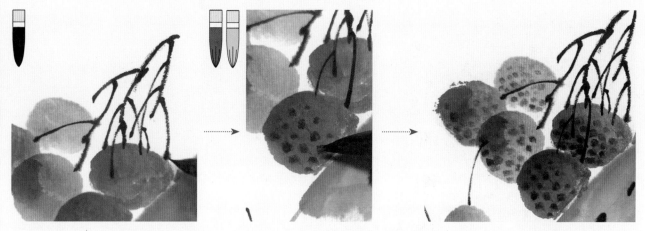

⑦ 用浓墨在荔枝上方勾勒穿插的线条，表示荔枝果柄。接下来使用淡墨和头绿调色，得到一种比荔枝壳更深的墨绿色，用这种颜色在荔枝表面随机着点。注意，这些点要集中在荔枝的左半侧，并且这一侧的点要稍大一些，然后往右逐渐变小、变稀，这样荔枝表面的质感会表现得比较自然。

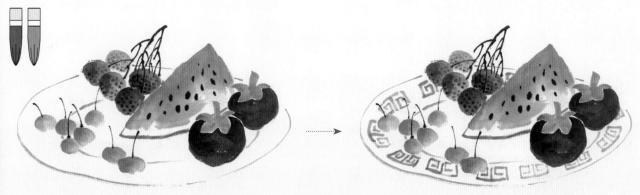

⑧ 使用淡墨和群青调色，得到的颜色用来勾勒盘子。用勾线笔蘸取该色后，用中锋直接勾勒出两个椭圆形，表示盘子的形状。外面的圆形将水果都包裹起来，被遮挡的部分避开即可。然后在两个椭圆形之间，勾上一些回形纹，表示盘子上的青花纹样。

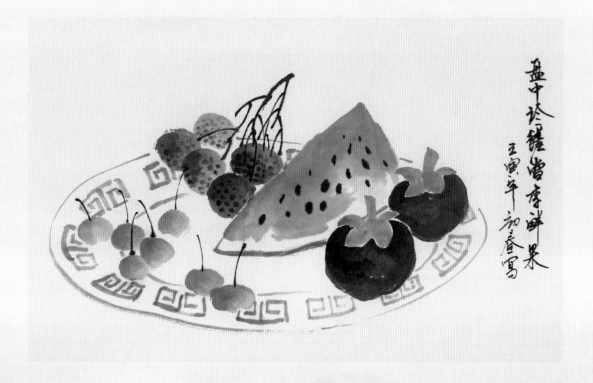

⑨ 最后题款，完成画面绘制。

五、山药莲藕

山药和莲藕都是长条形的植物，因为在画面中使用了横向布局，所以为了让画面看起来更有错落感，加入了高低不一的荷叶元素，使构图变得更饱满。

（一）画法分析

虽然这幅画中荷叶主要作为点缀元素，但是其画法是比较多样的，此处展示一组荷叶的画法，可供参考。荷叶的绘制主要是以组成不同形状的圆形构成的，绘制时要留出荷叶中间的部分，使叶片有空间变化。

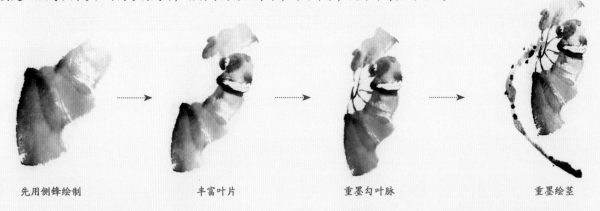

先用侧锋绘制　　　　丰富叶片　　　　重墨勾叶脉　　　　重墨绘茎

（二）绘画步骤

从最前方的莲藕开始绘制，因为莲藕是画面中比较靠前的主体，确定了其位置后，更便于确定荷叶和后方山药的位置，这样可避免出现物体比例错误的问题。

① 使用勾线笔蘸取淡墨，勾勒切开的一截莲藕，注意莲藕的切面是一个类似椭圆的形状。以短弧线拼接勾勒出有起伏变化的切面，然后在切面中勾勒圆圈以表示孔洞。最后从椭圆形两侧分别勾勒表示藕身的线条。

② 继续使用淡墨勾勒出一节节莲藕，并以同样的方法在后方再勾勒一条莲藕，注意两条莲藕的藕节处需要错开，不能在同一位置。

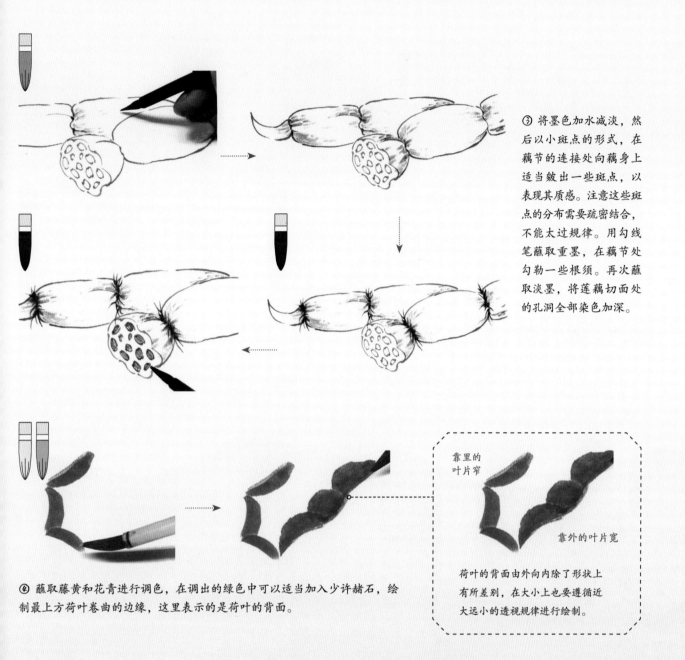

③ 将墨色加水减淡，然后以小斑点的形式，在藕节的连接处向藕身上适当皴出一些斑点，以表现其质感。注意这些斑点的分布需要疏密结合，不能太过规律。用勾线笔蘸取重墨，在藕节处勾勒一些根须。再次蘸取淡墨，将莲藕切面处的孔洞全部染色加深。

靠里的叶片窄

靠外的叶片宽

荷叶的背面由外向内除了形状上有所差别，在大小上也要遵循近大远小的透视规律进行绘制。

④ 蘸取藤黄和花青进行调色，在调出的绿色中可以适当加入少许赭石，绘制最上方荷叶卷曲的边缘，这里表示的是荷叶的背面。

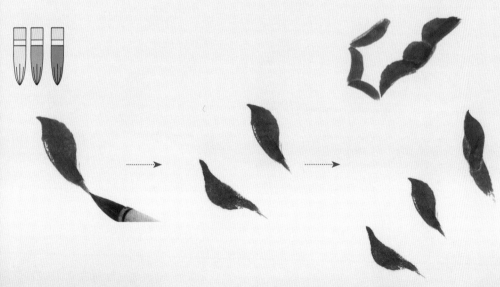

⑤ 因为莲藕生长出的都是较嫩的荷叶，呈现卷曲的状态，所以继续使用上一步的颜色，以笔尖蘸取一些赭石，然后以中锋下笔，行笔时稍微侧偏，在收笔时快速扫起笔锋，画出一个类似菱形的色块，以表示嫩叶。

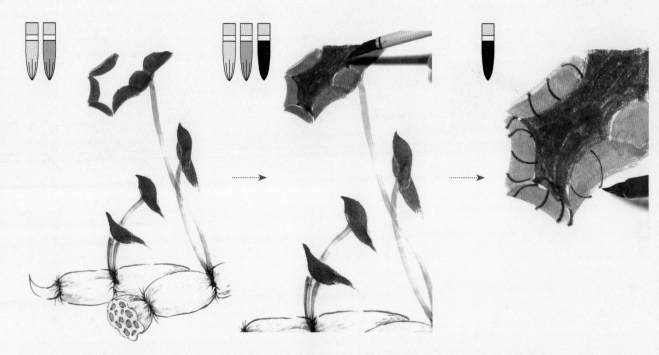

⑥ 在绘制荷叶的颜色中加入清水减淡，使用中锋勾勒，将每一片荷叶连接到藕节处，注意勾勒的线条需要适当扭曲，并且相互交错。接着蘸取花青、藤黄和少许重墨调和的深绿色涂画荷叶内侧，内侧颜色更深。待水分干透后，用重墨勾勒荷叶背面的叶脉。

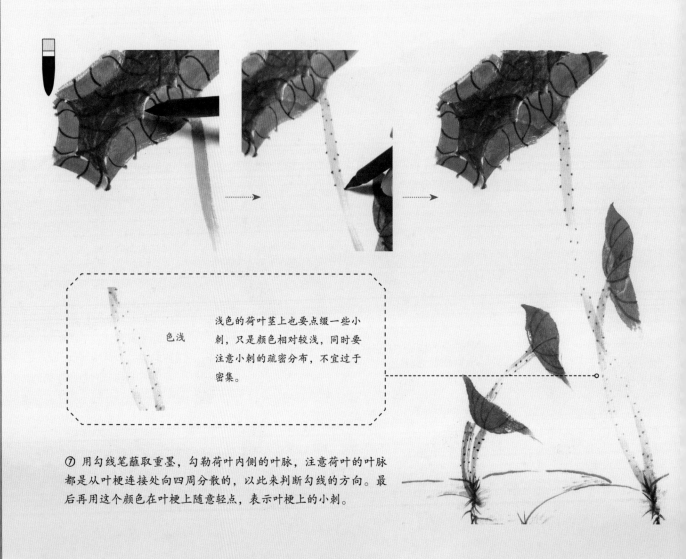

色浅

浅色的荷叶茎上也要点缀一些小刺，只是颜色相对较浅，同时要注意小刺的疏密分布，不宜过于密集。

⑦ 用勾线笔蘸取重墨，勾勒荷叶内侧的叶脉，注意荷叶的叶脉都是从叶梗连接处向四周分散的，以此来判断勾线的方向。最后再用这个颜色在叶梗上随意轻点，表示叶梗上的小刺。

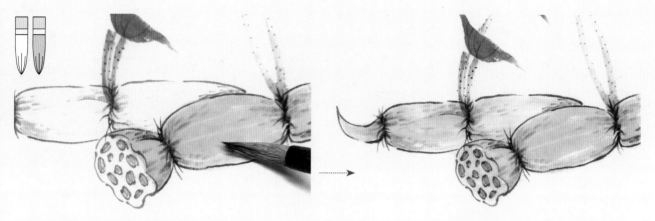

⑧ 使用鹅黄和少许钛白调和颜色，并加入大量清水减淡，调出较通透的颜色，并将全部的莲藕染色，靠后的莲藕颜色偏暗、偏浅，通过前后的色彩区别物体的远近关系。

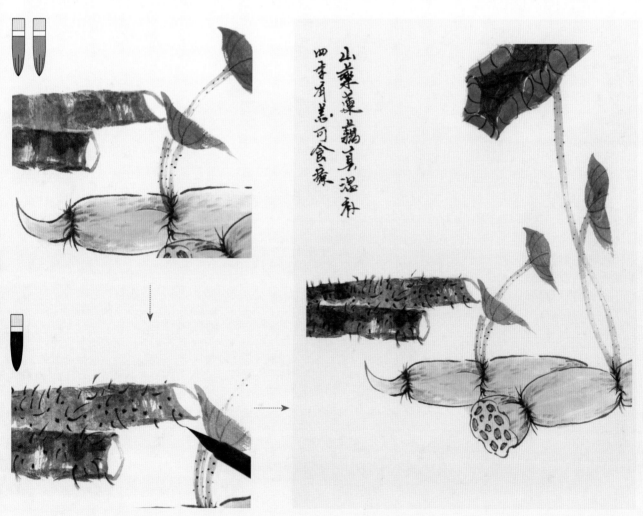

⑨ 蘸取赭石和清墨调和的深棕色，根据山药的形状，以侧锋行笔，分段拼接成一个不规则的长方形，最后在这个形状的一段，顺势勾勒出一个椭圆，中间留白，以表示山药果肉的部分。在上一步颜色的基础上适当加水减淡，在前一根山药的后面，使用同样的笔法，再画一根更长的山药。待山药底色干后，使用勾线笔蘸取重墨，在山药表面随意着点，或者勾勒短线，表示山药的根须。最后题款，完成画作的绘制。

六、《寿桃图》（临摹）

前文学习了各种水果的画法，现在通过临摹古画，学习如何将前文所学的技法应用到更多类型的画作中。

（一）古画分析

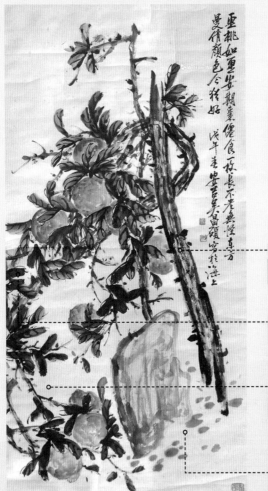

清·吴昌硕《寿桃图》

构图分析

这幅画中枝干的布局呈S形，其走势奠定了画中桃子的布局，同时S形的走势也让画面更有延伸感。

用色分析　用吴昌硕绘制的《寿桃图》感受颜色的干湿浓淡变化。

干：笔色重，略干，亦称为"渴笔"。

湿：加入水分略多。

浓：颜色相对较多，水分适中。

淡：颜色相对较少，水分适中。

（二）临摹步骤

临摹这幅画，借用枝干的走势来确定画面的构图，因此先绘制主枝干，再绘制桃子。在刻画枝叶时，要先将桃子的位置预留出来。

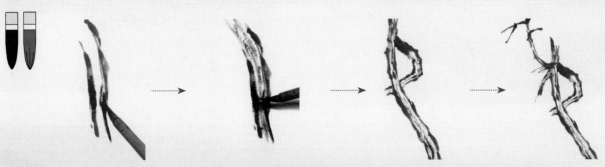

① 用笔锋蘸取少量的清墨，笔尖蘸取重墨，以中锋行笔勾勒枝干。画出的笔触只有淡墨时，再蘸取少许重墨继续勾勒，这样画出的线条就会有自然的深浅变化。接着蘸取较重的清墨，以侧锋轻扫，在树干上皴出一些枯笔笔触，以表示树皮的质感。用以上的方法，将桃树的粗枝部分全部画出，然后用笔尖蘸取重墨，在粗枝基础上勾勒细枝。

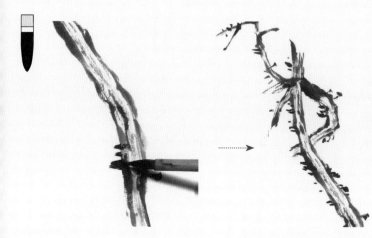

② 蘸取重墨在树干轮廓上点苔。笔锋横摆,下压后轻按一下,即可抬起。根据力度的不同,画出的苔点也会有大小变化。

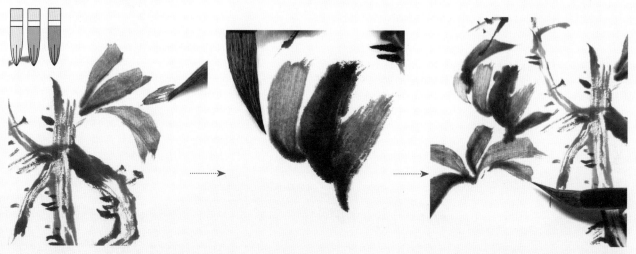

③ 调和花青和少量藤黄,再加入清墨进行调色,以降低颜色的纯度。完成后在笔尖上再蘸取少量重墨,画出叶片的色彩变化。桃叶较细长,所以以斜侧锋入笔,笔尖对着枝干方向行笔一段距离后,快要收笔时逐渐减轻力度,将笔杆慢慢抬起,直至在收笔处变为中锋,这样就能画出叶片的形状。

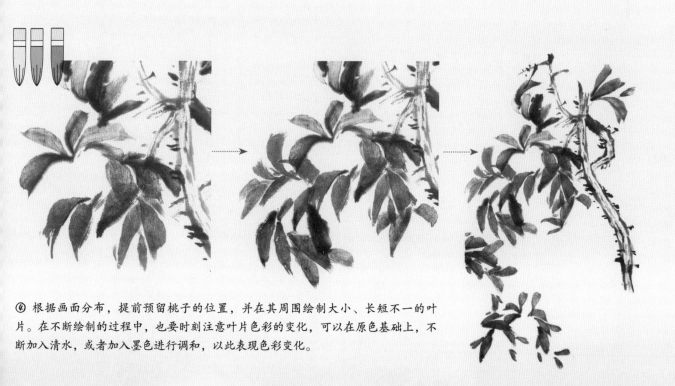

④ 根据画面分布,提前预留桃子的位置,并在其周围绘制大小、长短不一的叶片。在不断绘制的过程中,也要时刻注意叶片色彩的变化,可以在原色基础上,不断加入清水,或者加入墨色进行调和,以此表现色彩变化。

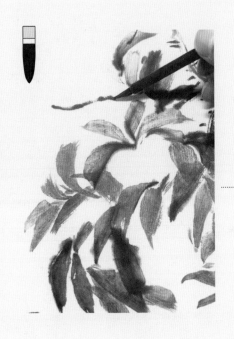
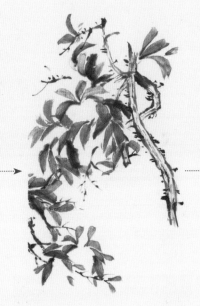
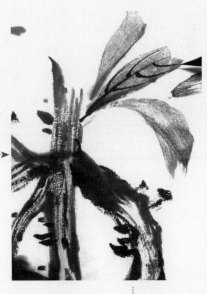

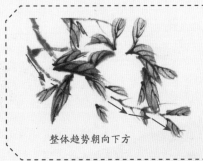

纤细的细枝整体走势是朝下的，但并不是一条平滑的弧线，而是由起伏的短线构成。

整体趋势朝向下方

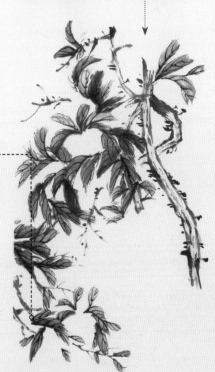

⑤ 用勾线笔蘸取一些重墨，勾勒在叶片之间穿插的细枝。接着使用同样的颜色，将叶片上的叶脉都勾勒出来。由于叶片数量较多，勾勒时一定要注意叶脉弯曲的朝向，要将叶脉朝向叶尖。

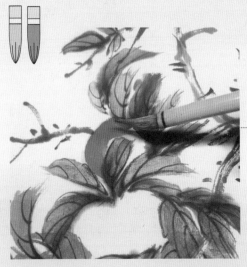
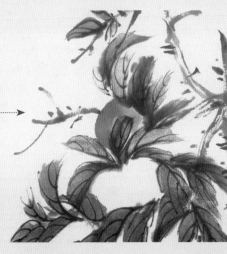

⑥ 蘸取鹅黄和少量朱磦调色，加入清水减淡后，用笔尖蘸取大红色，下笔后笔尖朝向桃子的尖部，对准最红的地方快速将笔压下，与笔根上的浅色相互渐变，再根据桃子外形横摆，画出桃子的形状。

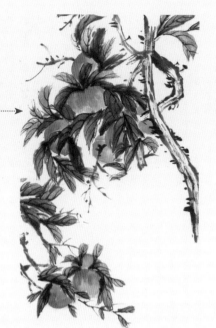

⑦ 使用同样的颜色，在提前预留的位置添加桃子，为了画出桃子果尖的红色变化，还可以在桃子画好后，用一些大红色在此处适当叠加数笔。

⑧ 蘸取淡墨，尽量将笔锋上的水分吸干，以略微散锋的状态，在桃枝下勾勒石头的轮廓。接着根据轮廓，以抖动变化的枯笔行笔，在石头上皴出一些起伏质感。最后蘸取重墨，将石头的左侧轮廓以及部分区域再次皴染，以此画出石头的层次感。最后用笔蘸取淡墨，水分可以稍多一些，在地面点上苔点，题款后完成画作临摹。

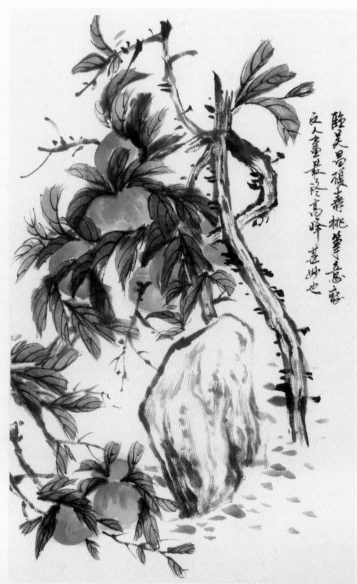

七、红泥小火炉

这幅画的元素较多，且造型各异，绘制时要注意各物体的布局和细节刻画的差异性，靠前的物体刻画得更精致，靠后的物体刻画得更简约，以此凸显前后的空间变化。

（一）画法分析

百合的画法可参考荷花花瓣的绘制方法——双勾荷花法，主要是指用线条勾勒花瓣的轮廓，组合花瓣绘制荷花的一种常用技法，荷花花瓣最主要的是运用富有变化的线条勾勒轮廓。

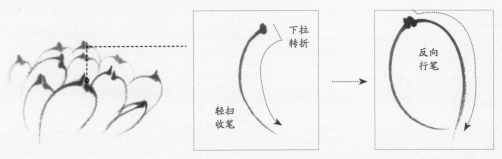

正面花瓣

从花瓣尖部起笔，下笔时向下拉，然后笔锋转折勾勒轮廓。反向行笔对称画出另一半，末端不必合拢。

（二）绘画步骤

画面采用S形布局，使画面有延伸感，同时也让各物体的布局更错落有致。绘制时从前往后进行刻画，越往后细节越少，色彩相对单一。

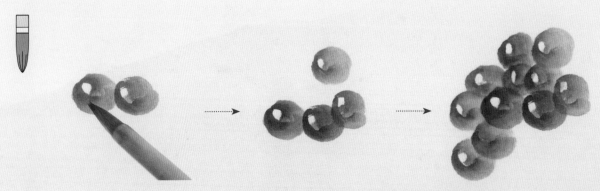

① 用小号白云笔蘸取群青，加水减淡后，再用笔尖蘸取稍浓的群青，以中锋下笔，转而卧锋行笔，画出组成葡萄的半圆。用同样的笔法对称画出另一半，两笔组成一个完整的圆。按照这样的方法继续添加葡萄，注意每一颗新画的葡萄都需要把笔根浅色叠加在前一颗的重色上，这样才不会晕染。

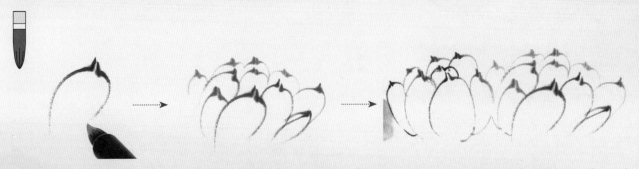

② 用勾线笔蘸取淡墨，勾勒百合，造型类似荷花花瓣，此时需要从靠前的一片开始画，以双勾的方式逐片添加，最终画出两颗百合。

中国传统国画基础入门——果蔬

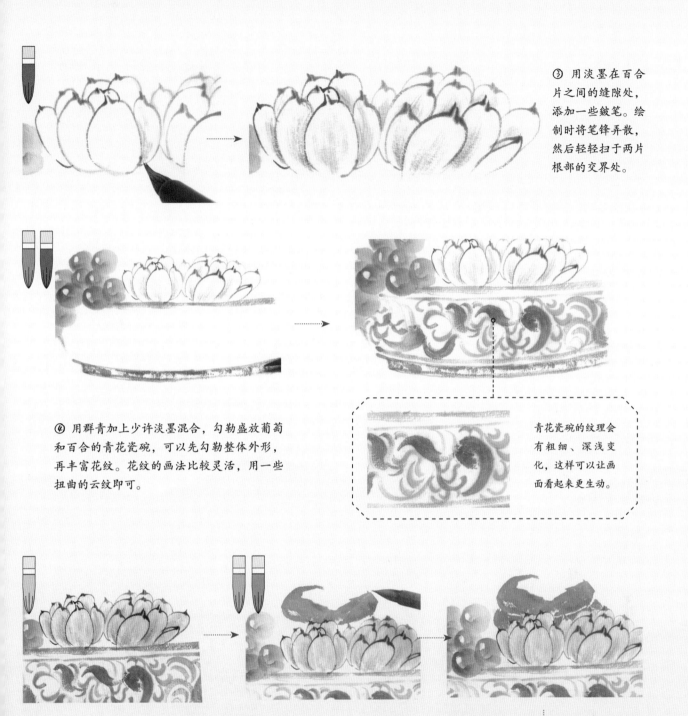

③ 用淡墨在百合片之间的缝隙处，添加一些皴笔。绘制时将笔锋弄散，然后轻轻扫于两片根部的交界处。

④ 用群青加上少许淡墨混合，勾勒盛放葡萄和百合的青花瓷碗，可以先勾勒整体外形，再丰富花纹。花纹的画法比较灵活，用一些扭曲的云纹即可。

青花瓷碗的纹理会有粗细、深浅变化，这样可以让画面看起来更生动。

⑤ 蘸取鹅黄和清水调和的浅色平染百合。蘸取橙黄，用笔尖蘸取少许朱砂，以中锋绘制百合上方的柿子，注意留出萼叶的位置，柿子之间可用留白表示区分。接着使用花青和藤黄调色，加入少量橙黄，绘制出柿子的萼叶，并以此色在笔尖蘸取少量朱砂，以斜侧锋绘制叶片。等叶片干后，换用勾线笔蘸取较干的重墨，勾勒叶片的叶脉和轮廓。

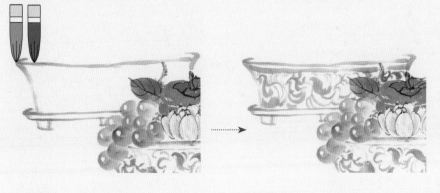

⑥ 使用群青和淡墨混合，在后方继续勾勒青花瓷盆的轮廓，用同样的方法，丰富瓷盆表面的青花纹样。

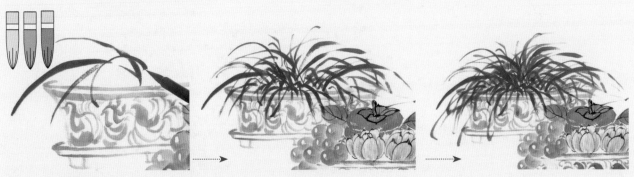

⑦ 调和花青和藤黄（花青略多），并加入清墨调色得到墨翠绿，从花盆中往外勾勒菖蒲叶片。在绘制的过程中可以适时加水减淡，绘制一些浅色叶片，这样画出的叶片层次感更强烈。注意，这些叶片的行笔一定要连贯、流畅，在转折时可以递减下笔力度，通过力度的变化，画出粗细变化，以此表现叶片的翻转感。

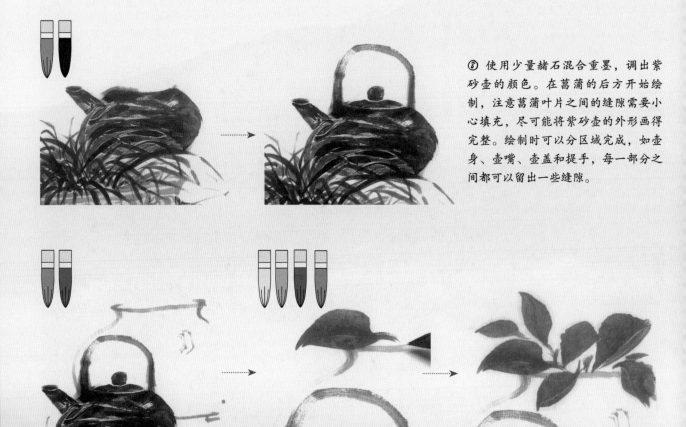

⑧ 使用少量赭石混合重墨，调出紫砂壶的颜色。在菖蒲的后方开始绘制，注意菖蒲叶片之间的缝隙需要小心填充，尽可能将紫砂壶的外形画得完整。绘制时可以分区域完成，如壶身、壶嘴、壶盖和提手，每一部分之间都可以留出一些缝隙。

⑨ 淡墨加上少许赭石，勾勒紫砂壶后面的花瓶，行笔要流畅，不能拖泥带水。花青加上少量藤黄调色，并适当加入淡墨混合。笔尖蘸取赭石后开始在花瓶瓶口处以斜侧锋绘制叶片。

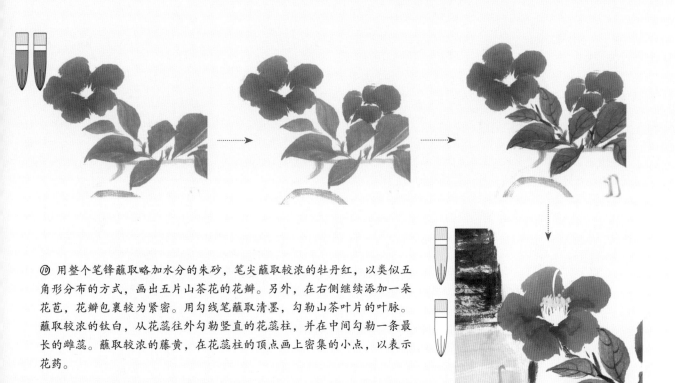

⑩ 用整个笔锋蘸取略加水分的朱砂，笔尖蘸取较浓的牡丹红，以类似五角形分布的方式，画出五片山茶花的花瓣。另外，在右侧继续添加一朵花苞，花瓣包裹较为紧密。用勾线笔蘸取清墨，勾勒山茶叶片的叶脉。蘸取较浓的钛白，从花蕊往外勾勒竖直的花蕊柱，并在中间勾勒一条最长的雌蕊。蘸取较浓的藤黄，在花蕊柱的顶点画上密集的小点，以表示花药。

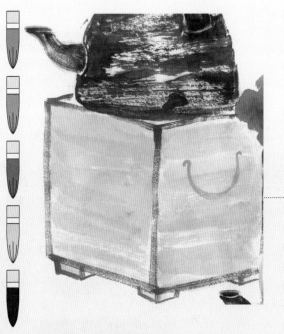

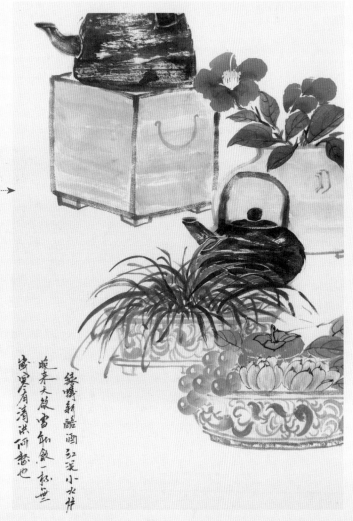

⑪ 用胭脂加上赭石调色，并加入淡墨混合，用这个颜色勾勒火炉的轮廓，并用稀释的颜色平染火炉底色，接着用鹅黄勾勒一侧的铜把手。使用少量赭石混合重墨，调出水壶的颜色，以侧锋行笔绘制壶身的轮廓，最后再用中锋画出壶嘴和把手。用鹅黄加入少量赭石调和的浅黄色平染花瓶，表现白瓷的色彩感。最后题款，完成画作的绘制。

八、水果篮

本例绘制的水果种类较多，葡萄就有两种，但是画法其实并不复杂。前文已经学过单串葡萄、单个枇杷和单牙西瓜的画法，此时需要将前面所学的技法融入这幅画中，进行巩固练习。

（一）画法分析

竹篮属于静物，最主要的部分是提手和篮子的主体，篮子主体虽然形状较多变，但大多由竹条编制，因此需要将其编制的纹理清晰地刻画出来。

竹篮边缘

竹篮主体

竹篮边缘可用密集的、朝一个方向的点，表现其麻花状的纹理。

竹筐的编织纹理可用朝一个方向的短弧线表现，绘制时可分组完成。

（二）绘画步骤

虽然本例中的葡萄有两个品种，但是其画法是一致的，先用较深的颜色绘制底层葡萄，再用浅色刻画上层葡萄，通过色彩的深浅叠加，将葡萄串的层次表现出来。

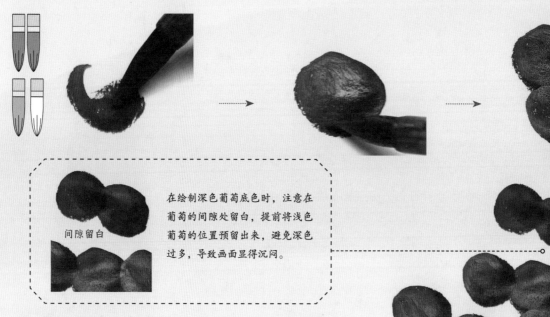

间隙留白

在绘制深色葡萄底色时，注意在葡萄的间隙处留白，提前将浅色葡萄的位置预留出来，避免深色过多，导致画面显得沉闷。

① 用整个笔锋蘸取胭脂和少许紫色并混合，注意颜色需要调得相对饱满一些，再用笔尖蘸取石青和钛白的混合色，绘制葡萄。首先笔尖下压，中锋起笔，转为卧锋行笔，在收笔时侧锋稍微一压，画出半个圆。然后在对称着向反方向行笔，这样可以画出一颗完整的葡萄，并且笔尖一端的颜色浅，表示葡萄表面的霜，笔根一端颜色深。使用同样的行笔方式和颜色，继续添加更多的葡萄。

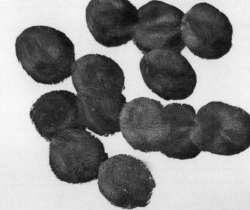

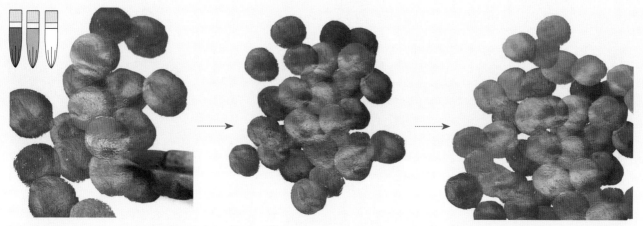

② 蘸取更浅的曙红，笔尖蘸石青和钛白的混合色，整体调出更浅的葡萄颜色。在上一步绘制葡萄的基础上，在空隙处继续添加更靠前一层的葡萄，和前面的深色葡萄形成两个层次。将笔尖上的白色调整到笔肚上，让整体的色彩变得更浅，笔尖蘸取更多的钛白，开始绘制最靠前的葡萄，注意这一层的葡萄需要位于整串葡萄的左上方，因为这里离光更近，也会显得更亮。

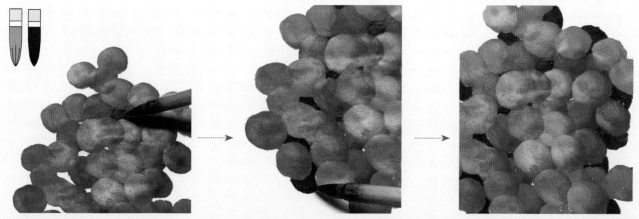

③ 调和胭脂和重墨得到深红色。勾勒葡萄的边缘和缝隙，以此表示底层被遮挡的深色葡萄，勾勒时还需要注意表现浅色葡萄的圆润感。

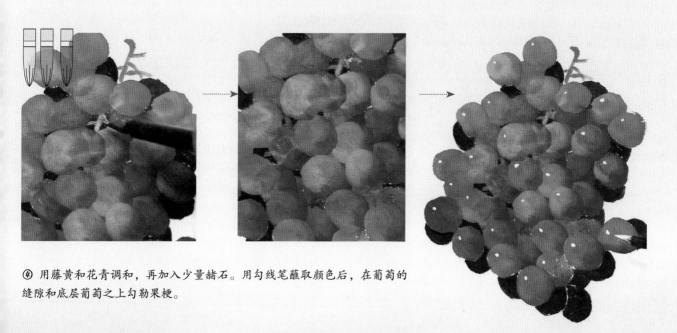

④ 用藤黄和花青调和，再加入少量赭石。用勾线笔蘸取颜色后，在葡萄的缝隙和底层葡萄之上勾勒果梗。

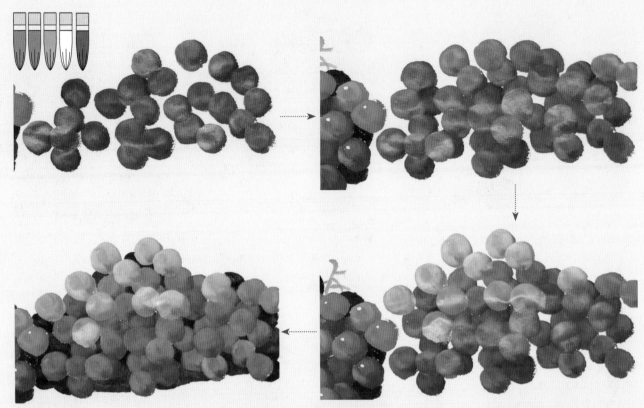

⑤ 葡萄的画法与之前一致。蘸取胭脂和少许紫色混合，并用笔尖蘸取石青和钛白的混合色，绘制中间层的紫红色葡萄。再次蘸取更浅的曙红色，笔尖蘸石青和钛白的混合色，在上一步绘制葡萄的基础上，在空隙处继续添加更靠前一层的浅红色葡萄，与前面的深色葡萄形成两个层次。接下来蘸取更多的钛白调和浅色，开始绘制最亮的浅粉色葡萄，这些葡萄主要集中在左侧的受光面。然后用胭脂和重墨调和的深红色，填满葡萄缝隙和边缘。

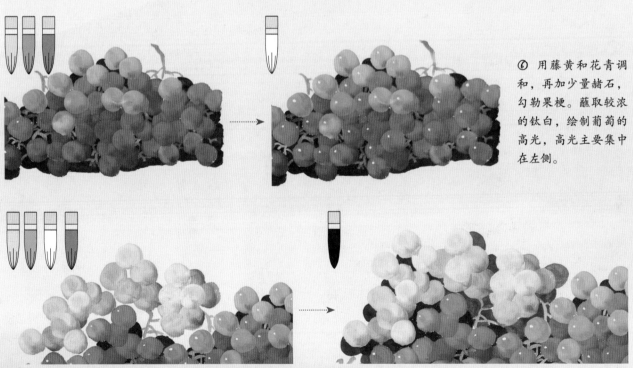

⑥ 用藤黄和花青调和，再加少量赭石，勾勒果梗。蘸取较浓的钛白，绘制葡萄的高光，高光主要集中在左侧。

⑦ 蘸取酞菁蓝、藤黄进行调和，再混合少量花青，调出中间层的葡萄颜色，用笔尖蘸取石绿和钛白的混合色，绘制表面颜色较浅的葡萄。继续绘制中间层的葡萄，越靠左上方的葡萄，颜色中加入的藤黄越多，同时笔尖上的亮色调和到更靠近笔肚的部分，让整体颜色变得更浅。调和藤黄、花青和重墨得到深色，绘制葡萄的间隙和边缘。

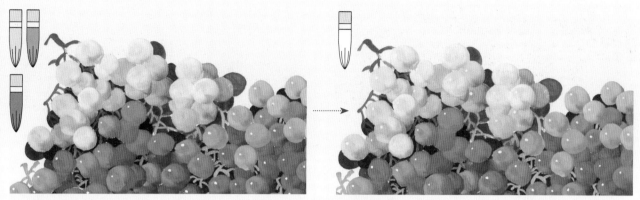

⑧ 用藤黄和花青再加少量赭石调和。用勾线笔蘸取后，在葡萄的缝隙或底层葡萄之上勾勒果梗。最后蘸取较浓的钛白，在露出完整外形的每颗葡萄左上方轻点一下，以表示高光。到此完成了所有葡萄的绘制。

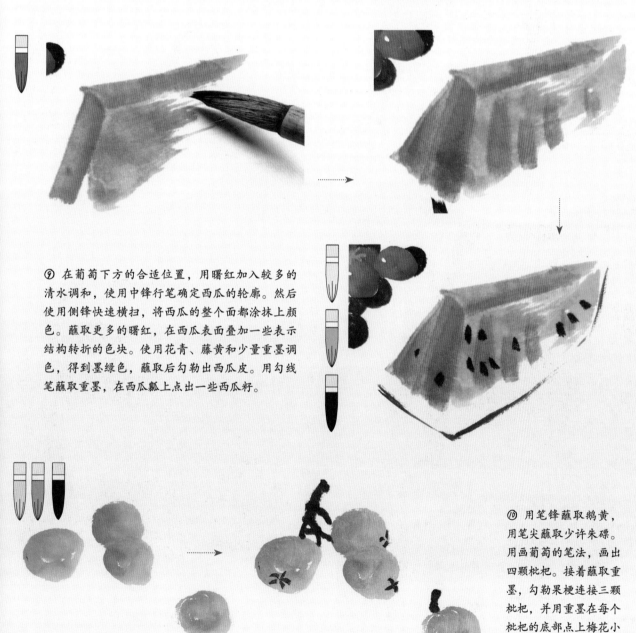

⑨ 在葡萄下方的合适位置，用曙红加入较多的清水调和，使用中锋行笔确定西瓜的轮廓。然后使用侧锋快速横扫，将西瓜的整个面都涂抹上颜色。蘸取更多的曙红，在西瓜表面叠加一些表示结构转折的色块。使用花青、藤黄和少量重墨调色，得到墨绿色，蘸取后勾勒出西瓜皮。用勾线笔蘸取重墨，在西瓜瓤上点出一些西瓜籽。

⑩ 用笔锋蘸取鹅黄，用笔尖蘸取少许朱磦。用画葡萄的笔法，画出四颗枇杷。接着蘸取重墨，勾勒果梗连接三颗枇杷，并用重墨在每个枇杷的底部点上梅花小点，以表示果脐。

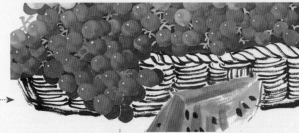

笔锋自然留白，更能表现木质篮筐的粗糙质感，同时注意篮筐提手粗细是有变化的，不要画得太过均匀。

笔锋自然留白

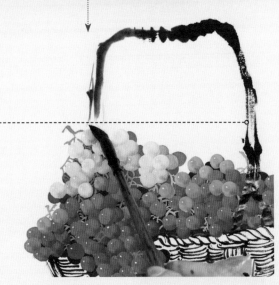

⑪ 蘸取重墨，在葡萄下方勾勒篮子的编织纹理，并用较重的墨色覆盖在葡萄上，直接勾勒提手，注意提手的行笔一定要快慢结合，在流畅处行笔快，转折处行笔慢，最后收笔时快速扫起笔锋。

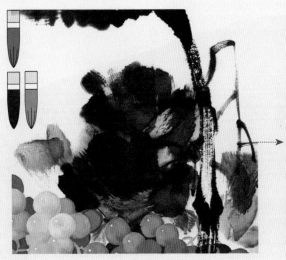

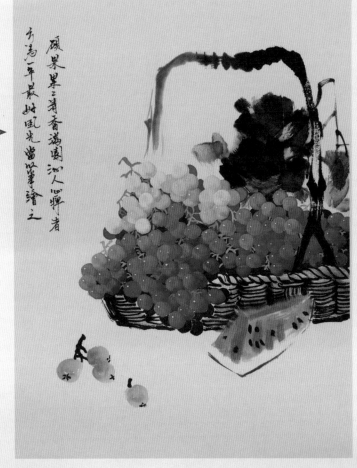

硕果累累清香满园沁人心脾者
于为一年最妙风光当以笔绘之

⑫ 蘸取淡墨，笔尖可以蘸少量重墨调色。主要以侧锋为主，在葡萄上方绘制叶片，叶片的形状可概括为手掌形，通过增加一些更淡的小叶片丰富叶片的颜色。待叶片画完后，蘸取重墨，勾勒一些藤蔓，将叶片串联起来即可。最后调和一种含有大量水分的赭石，将篮子部分平染一遍，表示木头的质感。写上题款完成画作绘制。

附录

在附录的部分，我们将讲解一些与国画有关的知识，这对提高绘画能力和鉴赏能力有很大的帮助，同时也可让作品变得更完整。

一、中国画的装裱

书画作品绘制完成后，还差最后一个步骤——装裱。装裱可以对画作起到保护作用，并且使作品的观赏性倍增。

（一）装裱形式的分类

下图为几种常见的装裱方式。

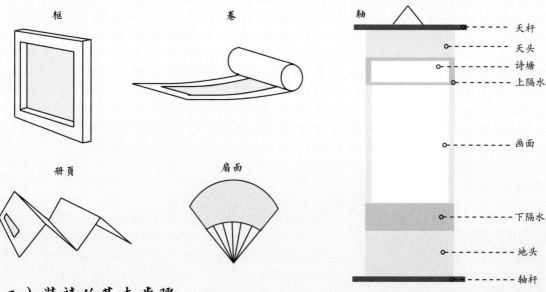

框　卷　轴

册页　扇面

天杆
天头
诗塘
上隔水
画面
下隔水
地头
轴杆

（二）装裱的基本步骤

装裱可以大致分为三步：托、镶、装，其中"托"最重要。

托：托画芯

托画芯是指在画作的背后垫上一层纸或绢布，除了可以起到保护画作的作用，还能让画面的背景色更亮，使画作更突出。托画芯可以简单分为三个步骤，具体如下。

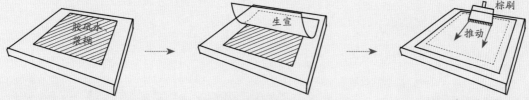

将画作背面置于木板上，用胶矾水和浆糊调和的稀释液，均匀地将画作背面打湿。

取一张稍大于画作的生宣纸，无缝地和画作背面贴合。

贴好后，用棕刷在生宣上推动，将两层纸之间的气泡赶出，然后将其晾干，即可完成。

镶：镶锦边

镶锦边是指挑选心仪的材料，如锦缎、丝绸等，裁剪为条状，为画作的边缘续边。这样做的目的，一是为保护画作易损的边缘；二是为了美化画作。

装：装画框（轴）

完成以上步骤后，裁去多余的部分，即可装画框。"装"可以分为装框和装轴。装框即将画放置于画框之内；装轴即为画作的对立两边装上卷轴。

二、古画临摹的技巧

果蔬是国画中相对简单的题材，可以通过大量的临摹，快速掌握各种蔬果的绘画方式。临摹是学画的重要手段，因此掌握临摹的方法能让我们的绘画水平迅速提高。

（一）临摹的作用

简单来说，临摹的目的就在于动手实践的过程，体会好画、名画的精妙之处。无论是构图，还是对景物的绘制技巧，甚至是画面的意境，都要在临摹时逐渐累计成自己的经验，并将其运用到自己的画面中。

中国传统国画基础入门——果蔬

清·虚谷《枇杷小鸟》

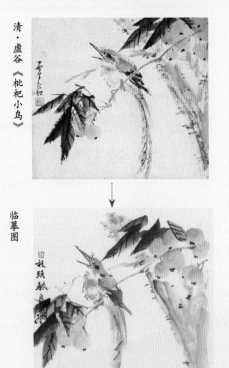

临摹图

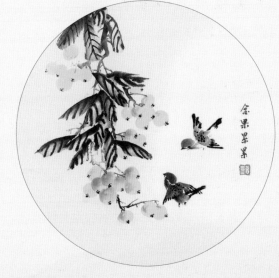

先临摹古画中关于枇杷的部分，学习枇杷的画法，然后将这种画法应用于自己的作品中，创作一张原创的作品，例如上图右侧枇杷的画法与左图古画就是一致的。

（二）临摹的方法

临摹虽说是照着原画进行绘制，但根据不同的目的，大致可以分为"大临"和"小临"两种，大临临意，小临临技。

清·吴昌硕《寿桃图》

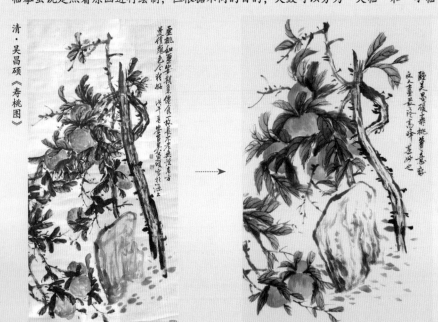

大临，即临摹全图，其目的是在临摹的过程中体会画面构图的精髓，体会笔意和意境。站在原画作者的角度去品评这幅画，一定会有更多的感悟。

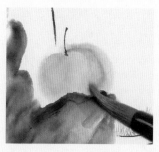

清·戴熙《岁朝五瑞》

小临，即临摹局部，选择画面中一些精妙的局部，例如果蔬的遮挡关系、果实的画法等，小范围地进行临摹，其目的是通过实践掌握绘画的技法。

临摹前的技法分析

从"笔法"和"色法"进行分析，例如，原作在什么地方运用中锋，什么地方运用侧锋。在临摹前尽量分析清楚，这样下笔才更有把握。

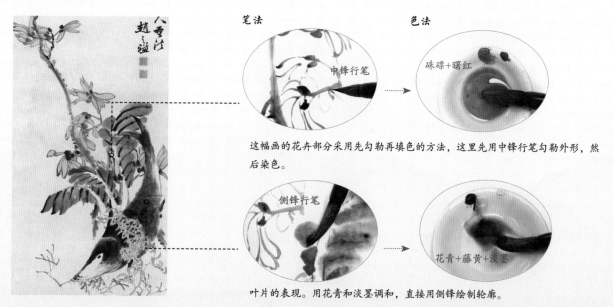

笔法　　**色法**

中锋行笔　　砾碌+曙红

这幅画的花卉部分采用先勾勒再填色的方法，这里先用中锋行笔勾勒外形，然后染色。

侧锋行笔　　花青+藤黄+淡墨

叶片的表现。用花青和淡墨调和，直接用侧锋绘制轮廓。

临摹作品推荐

无论是专业人士还是兴趣使然，学习果蔬国画往往伴随着对果蔬古画的临摹，那么现在提供几幅果蔬国画作品，作为临摹参考素材。

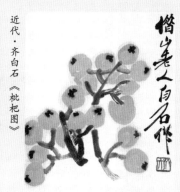

近代·齐白石《枇杷图》

推荐这幅画的理由在于，一是技法相对简单，容易上手；二是可以很好地练习画圆的方法。

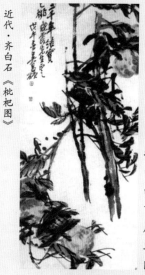

近代·齐白石《枇杷图》

推荐这幅画的理由在于，一是画面元素较丰富，可以练习不同角度的物体画法；二是学习对角构图的方法。

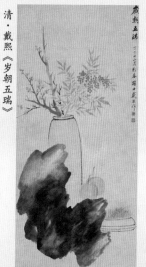

清·戴熙《岁朝五瑞》

推荐这幅画的理由在于：一是画面元素丰富，且构图较复杂；二是可尝试学习山石、瓶子等物体的绘制方法。

三、题款和印章

中国画的构成，除了绘画本身，还需要题款和印章。而在画面整体构图中，印章和题款也属于构图的一部分。

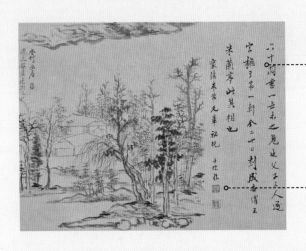

配以诗词题款。

姓名印章盖在文字结束位置的下方。

（一）题款

题款算是对画面的一种文字解释，下面来看几种常见的题款形式。

穷款

穷款只留下绘画作者的姓名或者雅号。

单款

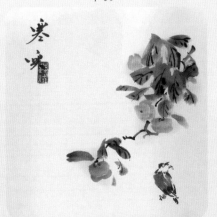

单款是指只有一列的题款方式，通常配以表明创作时间和地点的文字。

长款

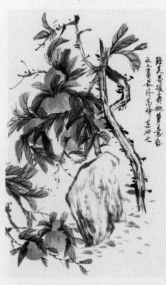

长款字数较多，可随意配上诗词。

（二）印章

印章的字体通常为篆书，对于印章的制作有专门的艺术形式称为"篆刻"，下面是印章的两种形式。

阳刻章

阳刻章的文字凸出，文字线条为红色，又称"朱文印"。

阴刻章

阴刻章的文字部分是凹陷的，文字线条为白色，又称为"白文印"。